PICASSO

Cubiertas:

Madre e hijo.
Dinard, verano de 1922.
Oleo sobre tela, 100 × 81,1 cm.
The Baltimore Museum of Art, Cone Collection.

Desamparados.
Barcelona, 1903.
Pastel sobre papel, 47,5 × 41 cm.
Museo Picasso, Barcelona.

© *1981 Ediciones Polígrafa, S. A.*
Balmes, 54 - BARCELONA-7 (España).

Derechos de reproducción SPADEM - París.

I.S.B.N.: 84-343-0333-7.
Depósito Legal: B. 18.746 - 1981 (Printed in Spain).

Impreso y encuadernado en Printer, Industria Gráfica, S. A.
Sant Vicenç dels Horts, Barcelona.

Josep Palau i Fabre

PICASSO

EDICIONES POLÍGRAFA, S. A.

PÓRTICO

El arte ha sido siempre diferente a lo largo de los tiempos: en cada país, en cada nación —en cada sociedad— en cada recodo de la historia.

Estos cambios eran antes más lentos, a menudo pasaban inadvertidos, venían gradualmente. El paso del románico al gótico es escalonado. Un cambio de orientación en las costumbres, en el vestir, en la manera de vivir —el traslado del castillo al palacio— y unos cuantos descubrimientos determinan el paso de la Edad Media al Renacimiento. El arte ha reflejado siempre su época. ¿Cabe pensar que el arte del siglo XX, después de las profundísimas transformaciones que ha sufrido nuestra sociedad, siguiera siendo el mismo de antes? Con todo, el arte del Renacimiento, con sus secuelas (comprendido el impresionismo), se había adentrado tanto en nosotros (tal vez porque, en el fondo, nos halagaba), que llegó a parecer el arte por antonomasia. Como si los esfuerzos realizados por los hombres hasta hace poco hubieran cristalizado, de manera definitiva, en las normas impuestas por esta escuela o tendencia. ¿Cómo es posible, repetimos, que en el momento en que el hombre experimenta el cambio más profundo que haya conocido nunca desde el descubrimiento del fuego, su arte permaneciera inalterable o no experimentara una sacudida radical?

Esta consideración es indispensable, creemos, para comprender la profunda mutación que ha experimentado el arte en el siglo XX, que Picasso asume y encarna como nadie. Lo que ocurre es que, en esta ocasión, la evolución no ha sido gradual sino brusca y sincopada, casi brutal. Pero también nuestras costumbres, nuestra manera de vivir, los descubrimientos científicos han sido abundantes y vertiginosos.

Para comprender debidamente el arte de Picasso y su alcance habremos de tener presentes estos descubrimientos o inventos, algunos de los cuales han significado o significan auténticas revoluciones conceptuales.

Pensemos, en primer lugar, en las repercusiones que ha tenido la aplicación de la electricidad: iluminación pública y privada, tranvías eléctricos, rayos X, rayos ultravioletas. Recordemos que ya la aparición de la fotografía había llevado a Paul Delaroche a decir en 1838: «La pintura ha muerto». El invento del cine tiene una importancia igual o mayor. La televisión se convierte en un bien público hacia los años cincuenta. Hemos citado, intencionadamente, la fotografía, el cine y la televisión, tres inventos que modelan la sensibilidad óptica del hombre actual y, por tanto, ejercen una incidencia directa en las artes plásticas. Pero aún hay otra serie de inventos o descubrimientos de influencia indirecta o diferida, que no son menos transcendentes. Aunque no nos demos cuenta de ello, su existencia determina nuestra manera de pensar, se infiltra por las rendijas de nuestra manera de vivir y actuar,

transforma nuestros esquemas mentales. Al decir esto pensamos, sobre todo, en la relatividad, el psicoanálisis, la astronáutica y la informática.

Existe un último aspecto de la renovación conceptual de nuestro tiempo, tan decisivo como los anteriores o incluso más, que es el ideológico. Nos referimos a la irrupción de algunas doctrinas, en especial el anarquismo y el marxismo, que conmueven la faz de la sociedad y, aceptadas o rechazadas por ésta, no dejan de modificar las relaciones humanas, principalmente las laborales.

La formación y el despliegue de estas teorías sociales van unidos a un hecho capital, que es la revolución industrial, paralelo, a su vez, al resurgir de los nacionalismos, algunos de los cuales alcanzan su meta —la independencia— después de la Primera Guerra Mundial (1914-1918), otros después de la segunda (1939-1945), mientras que aún hay muchos que siguen luchando por alcanzarla. Para vincular conceptualmente Picasso a Cataluña, sin caer en tópicos y exclusivismos de cualquier índole, basta con recordar que él vivió la mayoría de estas transformaciones en Cataluña, como la pérdida de las últimas colonias (Cuba y Filipinas), que compartió de lleno nuestro resurgir cultural y que Cataluña, es la zona de todo el área peninsular en la que la revolución industrial ha sido más decisiva. Este hecho confería a nuestra región carácter de modernidad frente al resto de España.

ETAPAS

Pablo Ruiz Picasso, que, de adulto, había de adoptar e imponer su apellido materno —Picasso—, nació en Málaga el 25 de octubre de 1881.

En este caso, para nosotros, nacer en Málaga quiere decir nacer en Andalucía, pueblo de características muy acusadas, algunas de las cuales volveremos a encontrar en la personalidad y obra del artista. Los progenitores se llamaban José Ruiz Blasco y María Picasso López. El padre era profesor de dibujo y pintor, y ejercía su docencia en la Escuela Provincial de Bellas Artes de Málaga. Un hermano suyo, Salvador, era médico y jefe del distrito sanitario del puerto, y otro, Pablo, había muerto hacía tres años cuando era canónigo de la catedral. En memoria suya a Picasso le pusieron el mismo nombre de pila. A través de estos tres estamentos —cuerpo profesoral, médicos del Estado y jerarquías eclesiásticas—, el pequeño Picasso tuvo muy pronto conocimiento harto veraz del funcionamiento interno de una parte muy influyente de la sociedad, en el sentido de sorprender su trama y urdimbre desde dentro. Esto pudo dejar en él un surco profundo y marcarle, aún más, para siempre.

Picasso, de quien en el momento del alumbramiento se supuso que había nacido muerto, hasta que su tío Salvador le lanzó a la cara humo del puro que estaba fumando, tuvo dos hermanas, Lola, nacida en 1884, y Concepción, nacida en 1887.

También tuvo dos primas, Carmen y María de la Paz, y como en su casa, además de los padres, viven su abuela Inés y las tías Eladia y Eliodora, y como tienen criada, resulta que el pequeño Pablo, en el hogar, está rodeado de un mar de faldas y faldillas. Cuando el padre se ausenta, para dar clase o resolver algún asunto personal, al niño Picasso le debe parecer que es el único macho de la especie. También este hecho pudo quedar inscrito en sus esquemas mentales con trazos imborrables.

Cuando todavía estaba en Málaga, le hicieron dos fotografías: una a los cuatro años, solo, y otra a los siete, acompañado de su hermana Lola. Esto quiere decir que la posibilidad de reproducir la figura humana por medios mecánicos se le hizo patente desde pequeño. Con toda seguridad que su padre, con los demás profesores y con los artistas de Málaga, debe discutir sobre el alcance de la fotografía y sobre si invalida o no el arte del retrato. Entre estos profesores había uno, Antonio Muñoz Degrain, que gozaba de gran prestigio y al que don José Ruiz admiraba profundamente.

La familia Ruiz Picasso vive precariamente. El padre cuenta con dos sueldos magros, el de profesor de dibujo y el de conservador del Museo Provincial, que a duras penas le permiten llegar a fin de mes. Esta situación de estrechez material, Picasso la vivió durante toda su infancia, adolescencia y primera juventud. Aunque a partir de los 24 años, su posición mejore, las huellas dejadas por

aquella situación parece que no se borraron nunca del todo. La precariedad material es la que obligó al padre de Picasso a aceptar el cargo de profesor de dibujo en el Instituto da Guarda, de La Coruña, seguramente algo mejor retribuido, adonde se traslada en el otoño de 1891, en compañía de su mujer y sus tres hijos.

Los dibujos más antiguos que se conservan de Picasso están fechados el año 1890 en Málaga, o sea, cuando el artista tenía nueve o diez años (fig. 2). También conocemos un par de cuadritos tanto o más antiguos que los dibujos (fig. 3).

La Coruña, 1881

La Coruña constituye un capítulo fundamental en la vida de Picasso. Llega allí en el momento de cumplir los diez años y la abandona cuando ya tiene trece y medio.

La infancia de Picasso estuvo profundamente condicionada por el estado psicológico de su padre. Éste, que cuenta 54 años en aquel momento, se siente algo derrotado por la vida. Tal vez habría deseado ser un gran pintor y es un simple profesor de dibujo y un pintor académico muy mediano. Tiene que sostener un hogar en el que, incluyendo la criada, hay seis bocas que alimentar. Su mujer tiene 37 años y sus hijos diez, siete y cuatro. Él está a menudo enfermo o indispuesto. Si llegara a faltar, no sabe qué sería de su mujer e hijos. Su única esperanza es que el primogénito, Pablo, se haga pronto un hombre y pueda ayudar a la familia, suplirle si es necesario. Los niños sienten estas tensiones de una manera mucho más intensa de lo que sospechan las personas adultas. Don José sólo desea que su hijo crezca, crezca... Y el pequeño Pablo desea crecer y crecer... Este sentimiento le acompañará, acaso, durante el resto de su vida. Es, quizás, uno de los psiquismos que siempre arrastrará consigo.

Durante el primer año escolar (1891-1892), el muchacho, a causa de la edad, no fue admitido en la Escuela de Bellas Artes y sólo pudo asistir a las clases de enseñanza secundaria. Durante el segundo año escolar (1892-1893), el tercero (1893-1894) y el cuarto (1894-1895) es inscrito en diversas asignaturas de la Escuela de Bellas Artes, donde su padre fue único profesor. La situación es un tanto paradójica, sobre todo porque el alumno sabe más que el maestro.

En los exámenes del curso 1892-1893, el alumno obtiene un sobresaliente con accésit. ¿Cómo es que no obtuvo accésit en los dos cursos siguientes, a pesar de recibir la calificación de sobresaliente? No creemos que fuera su padre quien se lo regatease. ¿Había, acaso, algún otro alumno que pudiera competir con él? Es difícil imaginarlo. Tal vez aquel accésit significaba una recompensa material o monetaria y los demás profesores consideraban que no estaba bien que el padre concediera accésits a su propio hijo, por más que el padre argumentara que su hijo había estado muy por encima de los otros alumnos y muy por encima de él mismo.

Lo cierto es que un buen día don José, que permitía terminar sus cuadros de palomas —tema al que era aficionado— a su hijo, entregó a éste, a fines de 1894 o principios de 1895, su paleta, sus colores y pinceles, y no volvió a pintar más. Su hijo había crecido muy deprisa. Tanto o más de lo que esperaba. Esto sucedía cuando el muchacho cumplía trece años, edad en la que, seguramente, entró en la pubertad y conoció sus trastornos. Que su facultad creadora sea siempre, después, paralela a su actividad erótica nos obliga a considerar de este momento el despertar de su sexualidad.

También sabemos que en La Coruña Picasso se enamoró de una niña de su edad. Hay que conceder a este hecho toda la importancia que merece. Es demasiado frecuente, por parte de los adultos, considerar con ironía o falsa benevolencia «los verdes paraísos de los amores infantiles», por decirlo con Baudelaire, y olvidar que la capacidad amorosa de un ser humano se puede disparar con violencia durante la infancia. Si tenemos en cuenta la precocidad artística de Picasso, es más bien lógico deducir que tal precocidad existió en todos los planos: en los de la vida sensitiva y en los de la vida afectiva.

Lo que es cierto, en todo caso, es que en La Coruña Picasso vio de cerca la muerte en una persona de su familia. Su hermanita Concepción ha contraído la difteria y muere el 10 de enero de 1895, a pesar de los esfuerzos del doctor Pérez Costales, amigo de la familia, para salvarla.

Todos los acontecimientos que acabamos de referir son casi contemporáneos. Don José, que había ido a La Coruña contra su voluntad y que vive allí a

disgusto, ha obtenido la permuta de su cargo con el de un profesor gallego que ejerce en Barcelona. Solicitó exámenes anticipados para su hijo, pero sólo los obtuvo de una asignatura.

Tal vez para compensar un poco este «agravio», antes de irse organiza una exposición de cuadros de su hijo en la rebotica de un establecimiento de la ciudad. Seguramente allí figuraban todas las piezas mayores que Picasso se llevó consigo, *Hombre con boina* y *Viejo gallego*, del Museo Picasso de Barcelona, *El mendigo de la gorra* (fig. 5) y *La muchacha de los pies descalzos*, del Musée Picasso de París.

En el momento de partir Picasso era ya un excelente dibujante y un buen pintor. En algunas de sus pinturas de entonces, como en la *Escena campestre* (fig. 6), hay una nota sorprendente, que son los tonos claros, tan en desacuerdo con los conceptos académicos imperantes.

Picasso, sus padres y su hermana Lola vuelven a Málaga, pasando por Madrid, donde no llegan a pernoctar, pero cuyo Museo del Prado sí visitan. En su ciudad natal, Picasso pasa el resto de la primavera y gran parte del verano. Fruto de esta estancia malagueña es el *Viejo pescador* (fig. 8). No sabemos de ningún pintor que, a los trece años, haya hecho una obra comparable.

Barcelona, 1895

¡Barcelona!

Sólo hay dos nombres de ciudad, en la vida de Picasso, que se puedan escribir con signos de admiración: Barcelona y París.

Barcelona significa muchas cosas para Picasso, pero estamos seguros de que él vino a ella bien dispuesto, sabedor de que llegaba a una urbe moderna, en proceso de expansión. Este es, tal vez, el primer punto de contacto, quién sabe si el más importante: la ciudad crecía y él crecía.

Del cúmulo de inventos y descubrimientos que, como hemos visto, conforman el siglo XX, algunos, siempre capitales, Picasso los conoce en Barcelona.

Aquí oye hablar de anarquismo y comunismo, mucho más del primero que del segundo. No como de una teoría que pueda ser llevada a la práctica —cosa que tal vez ha oído antes—, sino como de una práctica que se basa en unas teorías, que tiene sus adeptos, que agita la vida profunda de la ciudad. Pocos meses después de su llegada estalla la bomba de la calle de Canvis Nous, que causa numerosas víctimas.

En la Lonja, donde se ha inscrito, oye hablar a sus compañeros de modernismo, de simbolismo, de El Greco. Allí se discute también sobre el impresionismo que dos pintores, Rusiñol y Casas, han traído de París y que ha influido en su pintura, haciéndoles cambiar los marrones por grises, provocando, así, que se la llame la revolución de los grises. Otros —sobre todo en Sitges— acusaban aquella influencia de forma más descarada; son los luministas. El arte del cartel —el póster— tiene también numerosos adeptos: Miquel Utrillo, Adrià Gual, Alexandre de Riquer... En Barcelona hay un grupo de pintores jóvenes, recién salidos de la Lonja, que hacen como los impresionistas franceses: salen a pintar al aire libre. Como muchos de ellos trabajan para ganarse el sustento, se reúnen, durante el buen tiempo, después del trabajo y van justamente a un sitio —Sant Martí de Provençals— para pintar allí sus puestas de sol en las que dominan los amarillos. Por eso los llaman la «Colla de Sant Martí o del azafrán».

Uno de los inventos capitales del siglo, la electricidad, se expande y convierte en bien tangible en la vida pública y privada durante los años que Picasso vive en Barcelona. En los diarios de entonces encontramos noticias constantes en este sentido. El hecho es capital. Unas horas de avería eléctrica, paralizando ascensores y aparatos domésticos, bastan, hoy, para hacernos revivir aquel mundo pavoroso, dominado por las sombras y la negrura, anterior a la electricidad. Los rincones, el cuarto oscuro, los pasillos tenebrosos han desaparecido casi por completo de nuestras casas. Picasso vivió tan intensamente esta alternancia que toda su vida artística oscilará entre la creación diurna y la creación nocturna.

Durante los años 1899 y 1900 los tranvías barceloneses, de tracción animal entonces, son sustituidos por los de tracción eléctrica.

Hay un invento que Picasso conoce por primera vez en la Ciudad Condal, es el cine. Los hermanos Fernández, fotógrafos, se apresuraron a traerlo de

9

París, donde había sido presentado por los hermanos Lumière el 28 de diciembre de 1895. Antes de cumplirse el año, el 4 de diciembre de 1896, ofrecían la primera sesión en lo que sería el «Cinematógrafo Napoleón». Picasso nos ha referido que iba allí a menudo, con Manuel Pallarès primero, con los hermanos Reventós después.

Hay otro aspecto de la estancia de Picasso en Barcelona que se ha de resaltar. Hasta el momento de venir a esta ciudad, él ha viajado siempre con sus padres. A partir de su instalación en Barcelona, aunque en alguna ocasión lo haga con ellos, empezará a moverse por su cuenta, en la ciudad y fuera de la ciudad. El viaje a Madrid en 1897, parece ser que lo hizo solo. El viaje a Horta de Sant Joan en 1898 lo hace con su amigo Pallarès, pero vuelve solo, al año siguiente. Los viajes a Sitges, Badalona y, por primera vez, a París, los hace con su amigo Casagemas. Barcelona se convierte, para Picasso, no sólo en su lugar de residencia sino también en plataforma desde la que inicia su gran aventura. Recordemos que en el momento de ir a Madrid acaba de cumplir 16 años. La ciudad crece, pero él también crece...

El primer taller

Sus padres tuvieron el acierto de estimular esta autonomía alquilando, en 1896, un taller de pintor, que será su primer estudio, en la calle de la Plata, número 4.

Después tendrá otros talleres, en Barcelona —calle Escudellers Blancs, Riera de Sant Joan, calle Nueva, calle Comercio—, o en París, conocerá otros cines tal vez más grandes, una ciudad mejor iluminada, pero los esquemas mentales que estos hechos comportan se formaron en Barcelona.

Picasso es inscrito en la Escuela de Bellas Artes de la Lonja, de la que es director Antoni Caba. Para complacer a su padre sigue, como puede, los cursos académicos, concurre a los certámenes oficiales y pinta, con esta intención, *La Primera Comunión* en 1896 y *Ciencia y Caridad* en 1897 (fig. 16). Su padre, afecto a un concepto de pintor próximo a la corte, a la curia o al estado, concibe al artista ganando medallas, recibiendo encargos oficiales o trabajando como copista de museo. Parece desconocer la vida del pintor moderno o desconfiar de ella; un pintor independiente y bohemio, ligado a los marchantes o a la burguesía, que en Barcelona, siguiendo el ejemplo de París, empieza a abrirse paso. Picasso descubre estas posibilidades y, más independiente que ninguno, realiza por su cuenta un cúmulo de obras que apuntan a las soluciones pictóricas más diversas y son fruto de su múltiple inquietud. Cada obra de Picasso contiene un planteamiento nuevo y obedece a una óptica nueva, ya en aquel tiempo. Muchos de sus cuadros son de dimensiones reducidas y muchos sobre madera, porque sus medios económicos no le permiten adquirir los materiales que desea. Algunos de sus autorretratos de estos años son auténticas obras maestras.

Madrid, 1897

El hecho de haber obtenido una Mención Honorífica con *Ciencia y Caridad* es, seguramente, el elemento determinante de su ida a Madrid durante el curso 1897-1898, donde tiene de profesor a Muñoz Degrain. Pero pronto se rebela contra la enseñanza oficial y no asiste a clase. Algunas notas cautivadoras, pintadas en el parque del Retiro, parecen reflejar su soledad tanto o más que la del lugar. Picasso contrae la escarlatina y vuelve a Barcelona durante el mes de junio.

Horta de Ebro u Horta de Sant Joan

Al cabo de algunos días se va con su amigo Pallarès al pueblo de éste, Horta de Sant Joan, donde permanece ocho meses. Los dos amigos viven una temporada al aire libre, en los Puertos del Maestrazgo. Cuando Picasso ha rehecho su salud y tiene a punto el cuadro que piensa enviar a la próxima exposición de Bellas Artes, vuelve a Barcelona, hacia febrero de 1899. Más adelante dirá: «Todo lo que sé lo he aprendido en Horta». Consideramos que esta confesión no se refiere a su saber pictórico sino al saber humano, al conocimiento de las relaciones del hombre con la tierra y los animales, a los oficios manuales, a la amistad y la hombría de bien que ha respirado en casa de su amigo.

La guerra de Cuba ha terminado mientras él estaba allí. Durante una parte de 1899 y 1900, su obra refleja la negrura que contagia casi a toda la juventud como consecuencia del desastre colonial. Es el momento de la *España negra* de Verhaeren.

«4 Gats»

Picasso frecuenta el cabaret-cervecería «4 Gats», regentado por Pere Romeu, donde Rusiñol, Casas y Utrillo son los anfitriones y se habla y discute de todos los ismos del momento, donde llega a tener una peña de incondicionales:

10

Casagemas, Sabartés, Vidal Ventosa, Àngel y Mateu F. de Soto, Sebastià Junyer-Vidal, etc., donde conocerá a todos los artistas catalanes de la época —Mir, Nonell, González, Gargallo, Manolo, Pitxot, Torres García, etc.—, cuya compañía frecuentará. Aquí es donde hará su primera exposición pública —febrero de 1900—, en gran parte integrada por los retratos de sus amigos y contertulios.

Primer viaje a París

Viaje a París, en otoño de 1900, con Carles Casagemas, con quien se instala, al cabo de algunos días de la llegada, en el taller que deja vacío Nonell, en el número 48 de la rue Gabrielle, donde, poco después, se les une Manuel Pallarès. Picasso consigue despertar el interés de un joven marchante catalán que reside en París, Pere Manyac, el cual le adquiere toda la producción por ciento cincuenta francos mensuales. Pinta *Le Moulin de la Galette*, tributo y réplica, a la vez, al impresionismo. El tema, impresionista por excelencia, es narrado con acentos de cámara oscura. Casagemas se enamora perdidamente de una de las modelos cuya compañía frecuentaban, Germaine, y Picasso, para distraerle de su obsesión, se lo lleva por Navidad a Barcelona y, a fines de año, a Málaga. Pero Casagemas abandona a su amigo y vuelve a París, donde se suicida.

«Arte Joven»

Picasso conoció la noticia en Madrid, adonde fue en febrero y donde fundó con otro catalán, F. d'A. Soler, la revista «Arte Joven», inspirada, en parte, en el modernismo barcelonés. En ella, él y Soler ejercen las mismas funciones que en la revista barcelonesa «Pèl & Ploma» tienen Casas y Utrillo. La publicación fracasa. Manyac apremia a Picasso para que le envíe las obras prometidas y poder organizarle una gran exposición en la Galerie Vollard de París. El artista vuelve a Barcelona, donde pasa un mes escaso, recoge algunas de las obras que allí tiene depositadas y se va a París con Jaume Andreu, mientras Miquel Utrillo le organiza una exposición en la Sala Parés, juntamente con obras de Ramon Casas, y escribe un comentario elogioso sobre él en «Pèl & Ploma». Durante su segunda estancia en Madrid, Picasso había captado los dos extremos de la sociedad madrileña: la aristocracia y la miseria.

París, 1901

En París, el 24 de junio, emparejado con el pintor vasco Iturrino, inaugura una exposición integrada por 65 obras; es muy diversa, casi desconcertante, tanto por la temática como por la concepción, pero en ella domina la tendencia *fauve*, de pincelada gruesa y valiente, de colores rutilantes. Su entrada de caballo siciliano se ve pronto frenada. Seguramente las ganancias derivadas de las ventas corresponden a Manyac y Vollard, y él tiene que seguir con su asignación mensual. Vive bajo el mismo techo que su marchante, en el número 130 ter del Boulevard de Clichy. Pasada la euforia de los primeros meses y del buen tiempo, empiezan las contrariedades, el artista se recluye de nuevo en sí mismo y la obra va evolucionando de acuerdo con su estado de ánimo. A principios de otoño pinta media docena de obras con personajes solitarios, en los que es fácil sorprender la transposición de sus sentimientos. Son piezas magníficas que acreditan por sí solas la existencia de un gran pintor. Más adelante, influido sin duda por el hecho de habitar el mismo estudio —en el número 130 ter del Boulevard de Clichy— donde había vivido Casagemas antes del suicidio, el azul invade progresivamente su producción, la figura de Casagemas reaparece en su obra.

Época azul

La visita a la prisión de mujeres de Saint-Lazare acaba de sacudirle y de fijar el universo de miseria y duelo que constituirá el núcleo central de la llamada época azul. Picasso ha roto con Manyac y se ve abandonado a sí mismo, sin recursos.

Iniciada en París, la época azul continúa en Barcelona. Durante el año 1902 la temática picassiana está casi exclusivamente centrada en la miseria y soledad de la mujer. Un nuevo y corto viaje a París, en otoño, no hace sino aumentar la depresión del artista.

Barcelona, 1903-1904

Durante el año 1903 y los primeros meses de 1904 Picasso reside en Barcelona, donde la época azul se desarrolla plenamente y donde pinta *La Vida* (fig. 50), *Miserables junto al mar* (fig. 49), *La Celestina, El loco*, (fig. 53). Después de la mujer, el pobre, el niño desvalido, el viejo depauperado, el hombre inválido van desfilando por el escenario de este teatro azul. Se han dado diversas interpretaciones sobre el monocromatismo de la época azul, que casi nunca es exclusivamente azul, sino que se alía con el amarillo y el verde, a veces con el lila o el rojo. A nuestro entender, la influencia del cine mudo es, en este momento,

decisiva; es el triunfo de la atmósfera ambiental sobre el antiguo claroscuro y sobre la policromía del impresionismo. En *La Vida*, una escena representada dentro de un rectángulo, que inicialmente era una tela sobre un caballete de pintor, parece que lo quiera confirmar, como si se tratara de una proyección cinematográfica. Si esta ambientación ha sido resuelta en azul, en lugar de serlo en verde o en otro color, es porque el azul ha sido siempre el color predilecto del artista. Basta con ver algunos dibujos de la época, hechos con lápiz o carboncillo, pero donde la fecha ha sido escrita en azul, para comprender que, para Picasso, la época azul es, antes que nada, la de la máxima interiorización. Tal vez la misma que nos contagiaba el cine mudo.

París, 1904

El día 13 de abril de 1904, Picasso emprende viaje a París con Sebastià Junyer-Vidal para establecerse definitivamente allí. Se instala en un estudio de un caserón que se hará famoso con el nombre de Bateau-Lavoir, situado en Montmartre y donde, en los primeros meses, su producción azul continúa evolucionando. Pero su vida cambia. Un par de aventuras amorosas hacen que su obra se vuelva menos trágica y que en ella entren los ocres del otoño, hasta que a principios de 1905 el rosa, el granate, el salmón se introducen en su pintura y le dan un carácter algo más agradable, unido a un cambio de la temática. Los actores, ambulantes o de teatro, los acróbatas de circo, las amazonas irrumpen en sus cuadros, en sus dibujos y en sus grabados. Picasso es un asiduo del circo Medrano, de Montmartre, y conoce, entre bastidores, a algunos de los personajes que representa; por eso su obra nos los muestra actuando y en la intimidad.

Época rosa

A partir de este momento es fácil constatar una verdad que será necesario no olvidar nunca: la obra de Picasso refleja siempre sus vivencias, es un diario personal, incluso un diario íntimo, mucho más que una obra puramente objetiva. Ateniéndonos a esto, podremos observar que el azul, que a veces parece despedirse, reaparece inesperadamente, que el rosa progresa o regresa según el optimismo o pesimismo del artista y que, por lo tanto, las llamadas épocas azul y rosa (la segunda, en realidad, azul-rosa) no son sucesivas e irreversibles, sino que se interfieren mutuamente: *Familia de saltimbanquis* (fig. 60), *El equilibrista de la bola* (fig. 64), *Los acróbatas, La mujer del abanico* (fig. 70).

En la primavera de 1906 los actores son eliminados por una temática que parece derivada de la anterior, pero que contiene acentos que casi la contradicen: caballos y adolescentes desnudos, en un paisaje casi desértico, como impulsados por un aliento épico (figs. 71 y 72). Muy a menudo la obra de Picasso se anticipa o parece obedecer a un presentimiento. Las escenas anteriores nos revelan sus ansias de renovación, sus ganas de salir de París, de comulgar con la naturaleza. El viaje a Gósol, en el Pirineo leridano, está en puertas.

Gósol

Durante el mes de mayo de 1906, acompañado de Fernande Olivier, Picasso marcha a Barcelona, donde ve a algunos de sus amigos catalanes —Ramon y Cinto Reventós, Vidal Ventosa, Enric Casanovas—, y, acto seguido, se va a Gósol, donde permanecerá unos tres meses. Gósol es una etapa importante en la carrera de Picasso, etapa que no se puede confundir con la época rosa, porque en ella predominan los ocres y porque los temas teatrales desaparecen, sin que la producción se haga unitaria. Entre las tendencias que se manifiestan en Gósol está la terral, como si el artista quisiera arrancar el secreto a aquellas montañas imponentes que tiene en torno —el Cadí por un lado, el Pedraforca por otro— y transfiriera esta fuerza a algunos rostros. Pero la tónica dominante es la del clasicismo mediterráneo, fruto de la corriente que en aquel momento triunfaba en Cataluña y que él, durante su paso por Barcelona, debió captar a través de sus amigos catalanes. Por un momento parece haber querido convertirse en campeón de esta tendencia. Obras como *Dos adolescentes, El aseo* (fig. 73), *Gran desnudo de pie* (fig. 79) son difícilmente superables en este sentido.

La intranquilidad de Picasso hace que en Gósol fructifiquen otras semillas, a veces bajo la influencia de El Greco, como en *Los campesinos*, a veces movido por la preocupación de la estructura, que él lleva a las fronteras del cubismo.

Pero la revolución que pensaba conseguir no la llevará a cabo sino en París, unos diez meses después de su regreso. Durante este tiempo su lápiz, sus pinceles, su gubia ensayan soluciones diversas al problema de la expresión plástica,

como la reducción del rostro a máscara, en el *Retrato de Gertrude Stein* (fig. 80), el uso descarado de los negros, o el concepto acaparador de ritmo, que le lleva a la abstracción. Hasta que la etapa gosolana, en aquello que tiene de más característico, el culto a la belleza, especialmente a la belleza femenina, viene en su ayuda, pero no para servirla y aceptarla, sino para contradecirla, escarnecerla, destruirla. *Las señoritas de la calle de Avinyó* (fig. 89) son esta revolución estética. La obra, basada en el recuerdo de una casa de placer de la calle de Avinyó de Barcelona, es el más grande revulsivo del arte moderno. Destruye la idea occidental de belleza, la tradición greco-latina del arte. Todos los amigos del artista desaprueban su aventura. Ahora que las cosas empezaban a irle bien, vuelve a quedarse solo, pero continúa impertérrito su camino. Un solo hombre acepta y comprende, por suerte, la temeridad del artista: es D. H. Kahnweiler, marchante y crítico de arte.

Durante diez años, de 1907 a 1916, Picasso llevará adelante una aventura que ha sido designada con el nombre de cubismo. *Las señoritas de la calle de Avinyó* no es todavía cubismo, con todo y contener, latente, la posibilidad de serlo. El cuadro puede parecer una postrera explosión del *fauvisme*, pero también puede aparecer como un triunfo del expresionismo o contemplarse como una incursión en el futurismo.

Los grandes artistas de la época, muchos de los cuales han ido convergiendo en París, como Van Dongen, Modigliani o Brancusi, son conscientes de que viven tiempos de cambio y de que el arte exige un lenguaje nuevo. Picasso, con el cubismo, encuentra este lenguaje. Precisamente, durante el resto de 1907 y parte de 1908, asistimos a la elaboración progresiva de los signos y la sintaxis de dicho lenguaje. Las fronteras cronológicas del cubismo son difíciles de establecer, pero es evidente que los diez años antes mencionados constituyen la etapa de elaboración del cubismo. Para algunos tratadistas, el verdadero cubismo no empieza sino en 1910. Tampoco hay unanimidad sobre a qué pintores hay que llamar cubistas y a qué otros no. Picasso, que durante casi dos años ha hecho el camino completamente solo, conoce, en 1908, la «conversión» poco menos que súbita de Braque y, entre fines de 1911 y principios de 1912, la incorporación de Juan Gris y Fernand Léger, al lado de los cuales vendrán a sumarse otros muchos artistas: Metzinger, Gleizes, Lipschitz, Marcoussis...

Es frecuente leer, en la mayoría de manuales y tratados sobre el cubismo, que existe una división entre cubismo analítico y cubismo sintético. Esta clasificación, que tal vez encaja referida a las dos etapas de la obra de Juan Gris (y a lo mejor es él quien la estableció), no se aguanta cuando se la quiere aplicar a Picasso, porque algunas de las obras de sus primeros años de cubismo (como las de Horta) parecen ya sintéticas, y algunas de las que cronológicamente corresponden a la segunda etapa son de lleno analíticas. Picasso tiene un ritmo propio, autónomo, que impide encerrarlo en una clasificación tan elemental.

Después de *Las señoritas de la calle de Avinyó* (que André Salmon convirtió en *Las demoiselles d'Avignon*), Picasso, influido, a partir de este momento, por el arte negro africano, continúa luchando y avanzando por un camino que más bien parece expresionista o negroide, hasta que la influencia de Cézanne, que ya estaba presente en la elaboración de *Las señoritas de la calle de Avinyó*, se vuelve una vez más preponderante, y así pasa por un cubismo cézanniano que pronto se trueca, en Horta de Ebro, en cubismo geométrico.

Si, hasta ahora, el empeño de Picasso parecía que era querer crear un nuevo lenguaje para traducir la realidad, a partir de cierto momento se diría interesado en el lenguaje mismo, en los signos que ha ido elaborando, como si el medio se hubiera convertido en fin. Este proceso lleva su obra a la abstracción absoluta, en 1910 y en Cadaqués, como en *El guitarrista* (fig. 96), para volver, muy gradualmente, durante un par de años, a incorporar algunos elementos de la realidad (1911 y 1912). Pero la necesidad, tan picassiana, de tocar tierra firme y el hecho de haberse elevado tanto durante su período precedente determinan, a partir de 1912, la aparición de los papeles pegados (*papiers collés*) y de las construcciones (*assemblages*), con materiales diversos (madera, tela, hierro), que proliferan durante el bienio 1913-1914. Es una etapa importantísima del arte moderno porque significa la ruptura descarada con los cánones del Renacimiento y con el academicismo, y, por tanto, la posibilidad de mirar el mundo con ojos

nuevos. Algunos *papiers collés* tienen una frescura que nos devuelve la mirada del niño. Esta experiencia le llevará de nuevo a la pintura propiamente dicha, pero a menudo ésta será un «falso *collage*», porque el pintor creará la ilusión óptica de un *collage*, o nos dejará en la duda de si lo que vemos está pintado o pegado, como en el *Retrato de muchacha* (fig. 107), o en algunos bodegones del mismo año 1914.

Todas estas evoluciones o reacciones no son nunca del todo irreversibles ni se pueden formular de manera excesivamente categórica, como si Picasso quisiera, ante todo, demostrarnos su absoluta libertad. Este uso voluntarioso de la libertad es el que le permitirá, en 1917, dar un paso aparentemente atrás y volver a la figuración.

Mientras ocurría todo esto, en la vida del artista se produjeron modificaciones sustanciales. En 1909, al volver de Horta de Ebro, abandona el taller del Bateau-Lavoir y se instala en el Boulevard de Clichy, número 11. El conocimiento de Gertrude Stein y su familia, en 1906, significó para él un cambio económico importante. El traslado de domicilio es una consecuencia. Pero en el otoño de 1911, al volver de Céret, se produce la ruptura entre Picasso y Fernande, y el aparejamiento de aquél con Eva. Es difícil dilucidar hasta qué punto la innovación de los *papiers collés* va unida a la presencia de Eva, pero es evidente, en cambio, que todas las obras de este momento en que aparecen las inscripciones «Ma Jolie» o «Jolie Eva» están inspiradas en ella. Las letras, a menudo de molde, como si estuvieran impresas, constituyen otro de los elementos que Picasso y Braque introducen en sus composiciones. El cambio de compañera significó un nuevo cambio de domicilio, de Montmartre a Montparnasse, primero al Boulevard Raspail, después a la rue Schoelcher, en un piso de mal augurio porque da a un cementerio... Durante el mes de mayo de 1913 el padre de Picasso muere en Barcelona. La guerra del 14 le sorprende en Avignon, en compañía de los Braque. La mayoría de sus compañeros franceses —Braque, Derain, Salmon, Apollinaire— son movilizados. Picasso encuentra un París desconocido. Max Jacob, Gargallo, son algunos de los amigos que siguen allí. A fines de 1915, Eva, enferma desde hacía tiempo, muere. El año 1916 es un año de soledad para Picasso, lo que se refleja en algunas de sus obras, de tonalidades sombrías. Pasa las fiestas de Navidad y Fin de Año en Barcelona. Regresa a París, de donde parte en febrero de 1917, con Jean Cocteau, para Roma, a fin de realizar los decorados del ballet *Parade*.

Retorno a la figuración
Es difícil precisar en qué medida los acontecimientos que acaba de vivir y la desaparición momentánea de su marchante Kahnweiler, súbdito alemán, han sido factores determinantes de su cambio de orientación pictórica. No hemos de perder de vista que, en plena aventura cubista, ya había realizado algunas obras figurativas, como *La italiana de la cesta* en 1909, *La catalana* en 1911, los retratos de Max Jacob y Vollard en 1915. ¡Quién sabe hasta qué punto el cubismo no significaba también la quimera de crear un lenguaje nuevo para un mundo nuevo! Al venirse abajo estas ilusiones con la violencia de la guerra, Picasso se siente emancipado de sus ligaduras y disponible. Pero no hay duda de que la colaboración con los ballets rusos de Diaghilev acaba de marcar este cambio de giro. Tampoco hemos de creer que la ruptura con el cubismo sea total, ni mucho menos. A él acudirá cuando le convenga y como le convenga, con acentos nuevos cada vez. El cubismo ha pasado a ser, para Picasso, una nueva posibilidad de expresión.

Ballets rusos
Esta alternancia se hace presente en el mismo ballet *Parade*, estrenado en París el 18 de mayo de 1917, representado en Barcelona el 10 de noviembre del mismo año. Al lado del telón de boca, plenamente figurativo, y de muchos figurines aparentemente convencionales, los empresarios o *managers* están construidos como un castillo de naipes ambulante, como si el cubismo se hubiera humanizado o, al menos, hecho antropomorfo.

Las obras figurativas alternarán con las cubistas, unas veces de manera aparentemente disociada, otras reforzándose mutuamente. El dibujo de este momento, que ha sido calificado como ingresiano, también puede ser contemplado como resultado de la depuración exigida por la ascética cubista. Los retratos

lineales de Stravinsky, Satie, Falla (1920) y, más tarde, los de Reverdy (1922) y Breton (1923) parecen más bien la culminación del placer que Picasso ha mostrado desde siempre por la línea.

No hay duda de que el viaje a Italia y la colaboración con los ballets rusos han reavivado en Picasso su simpatía hacia los personajes de la *commedia* italiana, especialmente hacia el arlequín y, con ellos, hacia los colores vivos.

Esto es visible, como en parte alguna, en las dos versiones de *Tres músicos* (fig. 114), de 1921, donde no sólo parece resolver el problema de la fusión del cubismo con la figuración, sino también el problema, que se había hecho espinoso durante la primera etapa cubista, de obtener el espacio plano, que no contradiga las dos dimensiones de la tela. Los *Tres músicos* son personajes y a la vez decorado.

Por contraste con esta bidimensionalidad, durante el mismo período (1920-1922), Picasso pinta una serie de figuras macizas que, más que evocarnos el mundo clásico —a pesar de que el recuerdo de Pompeya sea su trasfondo—, se imponen por su contundencia, que reclama el apelativo de gigantismo. Las manos son abultadas y todas estas figuras —*Mujer sentada* (fig. 113), *Tres mujeres en la fuente* (fig. 116)— parecen reclamar la escultura.

El análisis de esta bifurcación y de cómo se han podido producir con tanta limpieza y plena consciencia por parte del artista exigiría un estudio que aún está por hacer, pero que acaso nos proporcionaría una de las claves del proceso creador de Picasso, que en este caso sería una especie de vivisección, no material sino conceptual.

Estos años y esta producción se ven acompañados o ritmados por otra serie de acontecimientos de signo positivo, que pesan sobre la vida y la obra del artista, empezando por su matrimonio con Olga Koklova, bailarina de los ballets rusos, en 1918, de quien tendrá un hijo, Paulo, en 1921. Picasso tiene un nuevo marchante, Léonce Rosenberg, y se instala en la rue de La Boëtie.

Arlequín, como si hiciera uso de su diabólica capacidad de metamorfosis, latente en sus rombos policromados, hará múltiples apariciones en el transcurso de estos años, empezando por el *Arlequín de Barcelona* (fig. 110), los arlequines cubistas de 1918, hasta llegar a los de 1923, cuyo modelo es el pintor catalán Jacint Salvadó (fig. 117). También las tres versiones de este arlequín, tan diferentes entre sí, son un elemento que nos permitiría analizar a fondo las mutaciones que se producen en la mente y en la sensibilidad de Picasso. Al año siguiente, un retrato de su hijo Paulo, *Pablo, vestido de arlequín* (fig. 118), parece que venga a cerrar, de momento, la serie. Del mismo año 1924 existen unos cuantos bodegones de excepcional suntuosidad, en los que observamos un acoplamiento perfecto entre figuración y cubismo, volumen y bidimensionalidad, sobriedad y riqueza (fig. 120).

Una de las composiciones mayores de estos años, *La flauta de Pan*, de 1923, es considerada como culminación de este momento de plenitud y euforia, y contrasta abiertamente con unas obras, mucho más convulsivas, de 1925: *La danza* (fig. 121) y *El beso*. La primera, inspirada, en parte, en la muerte de su amigo Ramon Pitxot, puede tener su explicación remota en el hecho de que durante el célebre banquete en honor del Douanier Rousseau, que tuvo lugar en el estudio de Picasso en el Bateau-Lavoir el año 1908, Pitxot se puso a bailar una danza frenética. Pero, ¿por qué estos gestos desencajados y tanta violencia en este momento?

En todo caso, estas dos obras parecen presagiar la parte más característica de la producción picassiana de 1926, que es una obra crispada, donde encontramos unas cuantas guitarras hechas con trapos, cuerdas y clavos, éstos de cara a nosotros. La misma agresividad encontramos en los rostros de los personajes, cuya boca es un esfínter o un sexo dentado.

Las visiones intencionadamente repelentes o refractarias continuarán a lo largo de los años 1927, 1928 y 1929, pero serán progresivamente contrapesadas por obras de signo hedonístico. Este hedonismo se puede rastrear en los aguafuertes hechos para ilustrar *La obra maestra desconocida* de Balzac, las relaciones con Olga se habían ido deteriorando, y en 1927 Picasso conoce a Marie-Thérèse Walter, muchacha que aporta un contrapeso de juventud y frescura a su existencia. A partir de este momento, la vida de Picasso será doble, como lo

será su obra. La presencia creciente de Marie-Thérèse implica el alumbramiento de una serie de valores plásticos nuevos, sobre todo el cultivo de la escultura. Las formas redondeadas y armoniosas del modelo exigen al artista el cultivo de la forma. De las esculturas, algunas agresivas, en hierro forjado, pasa, durante el mismo año 1931, a la creación de unas figuras talladas en madera de abeto o pino, muy estilizadas, donde parece jugar con la fragilidad misma del material. Hasta que la contundencia de las formas del modelo se impone completamente durante los años 1932 y 1933, tanto en la pintura como en la escultura. Hemos designado a este período curvismo. Picasso crea, en poco tiempo, unas cuantas pinturas de gran vivacidad y dulzura, a la vez que unas cuantas esculturas que se cuentan entre las más logradas e innovadoras de su carrera. El sentido de la monumentalidad es obtenido sin el monumento, llega a convertirse en parte inherente de la escultura misma, que parece mirarnos desde una perspectiva que corresponde más a la del tiempo que a la del espacio. Es la distancia secular.

Llegados aquí, hemos de hacer referencia obligada a los contactos de Picasso con el superrealismo. Creemos que el suyo es anterior al superrealismo oficial, que se puede datar en 1924. Una obra como *Tres bañistas*, pintada en Juan-les-Pins en junio de 1920, es para nosotros un antecedente concreto suyo. El superrealismo francés —el de Breton, Aragon y Éluard—, que es una irrupción de la irracionalidad en el mundo acaso excesivamente racionalizado de la cultura francesa, coincide, en este momento, con obras como las de Picasso, en las que no había descuidado nunca su parte instintiva y abismal. Ni que decir que *La Danza*, que hemos visto antes, fue saludada por los superrealistas casi como propia. En *Bañista jugando a la pelota* (fig. 125), de 1932, los postulados preconizados por el grupo parecen plenamente alcanzados.

En todo caso, en 1933 Picasso realizó la portada de la revista «Minotaure», que dirigía André Breton; así formalizó una especie de adhesión circunstancial y momentánea al Movimiento Superrealista. Pero Picasso se apodera de la figura de Minotauro, que no es nueva en su obra, y se la apropia por completo. Mejor dicho, Minotauro le sirve de pretexto para narrar, en lenguaje cifrado, muchos episodios de su vida, a través del dibujo, del grabado y de la pintura.

La *Suite Vollard* es un conjunto de cien grabados que contienen diversos conjuntos, como *El taller del escultor, Minotauro, Minotauro ciego*. El hedonismo que respiraba *La obra maestra desconocida* es todavía, aquí, más intenso. Picasso, que a través de la época azul nos demostraba que había penetrado a fondo la esencia del cristianismo, tal vez precisamente por eso nos demuestra aquí que ha captado la esencia de lo que hemos considerado paganismo.

Esta especie de confesión personal a través de su obra será el aspecto más llamativo de su producción de estos años, que culmina en el gran aguafuerte *Minotauromaquia*, de 1935, donde todos los símbolos del momento —caballo, toro, mujer violada, espectadores indiferentes— vienen a juntarse. Los elementos de la mitología mediterránea tradicional se han convertido en elementos de una mitología picassiana.

También datan del año 1935 unas cuantas pinturas, la más conocida de las cuales es designada *La musa*, donde la suavidad y crispación, el sueño y la realidad parecen pugnar nuevamente entre sí.

La guerra civil española sorprende a Picasso en este punto. Su posición es definida desde el primer momento, pero Picasso se conoce y conoce las fuerzas que se pueden desencadenar en él cuando la pasión le inflama, y procura mantenerse en el terreno de la mofa y de la sátira. Hasta que el bombardeo de la pequeña villa vasca de Guernica le saca de quicio, no precisamente porque se trata de un hecho bélico o político, sino porque lo considera un abuso por parte de fuerzas prepotentes, como eran las de la aviación nazi, que efectuó el bombardeo de una población indefensa. Este detonador moral le proporciona el tema para el gran friso o mural que ha de pintar para el pabellón español de la Exposición Internacional de París en 1937. El bombardeo tuvo lugar el 26 de abril, y él empieza a trazar los esbozos el día uno de mayo, algunos de los cuales llegan a alcanzar un patetismo acaso nunca logrado (fig. 126). Hemos pasado de la farsa a la tragedia.

En la elaboración del *Guernica* hay, por de pronto, una lucha interior de Picasso para incorporar los símbolos de su universo personal a la gran composi-

ción, lucha visible en la mayoría de esbozos. Hasta que cae en la cuenta de que ha de eliminar de la obra los contenidos subjetivos intransferibles o privados e intentar objetivar la gran catástrofe. *Guernica* es eso: un equilibrio entre la pasión desbordante, que casi parece que nos impide ver el cuadro, y la domesticación de estos impulsos, la visión serena que se superpone al estrépito y consigue plasmarlo con una perfecta y equilibrada arquitectura (fig. 127).

En la configuración del *Guernica* el artista no ha creado, aparentemente, ningún estilo nuevo, como ha hecho tantas veces en el transcurso de su carrera artística. Es todo su pasado de pintor lo que se ha hecho, de repente, presente y ha acudido en ayuda suya. En el cuadro se pueden rastrear casi todas sus etapas anteriores —realismo, época azul, cubismo, superrealismo, expresionismo, etc.— ligadas entre sí misteriosamente por una fuerza extraña que las unifica, por un viento de tempestad que atraviesa el mural de derecha a izquierda y le confiere carácter de pintura épica, única en su obra y tal vez en todo el arte moderno. Por esto el cuadro, basado en un hecho concreto, se convierte en grito de alcance universal contra los horrores de la guerra. En esta prospección de su pasado pictórico, Picasso ha ido hasta las raíces mismas de su ser y ha conseguido, sin darse cuenta de ello, que el cuadro refleje su sustrato andaluz.

Las consecuencias del grito del *Guernica* se prolongarán durante mucho tiempo —1938 y 1939— y enlazarán, de hecho, con la producción de los años de la Segunda Guerra Mundial. A partir de aquel momento es cuando la figura humana aparece desencajada, con los ojos desorbitados, tan desorbitados que irán a parar a otro punto de la cara, porque el llanto habrá deformado la nariz, la boca y todas las facciones del rostro humano, hasta convertirlo en inhumano, hasta convertirlo en una especie de mapa monstruoso de nuestros cinco sentidos. Esta metamorfosis violenta es perceptible en *Mujer llorando* (fig. 128), donde todos los colores que, en *Guernica*, hecho a base de blanco y negro, habían quedado prisioneros en los tubos del pintor se disparan sobre la tela, cada uno de ellos pugnando por gritar más que los otros. Esta algarabía de colores y estas facies infrahumanas darán la tónica de su pintura de los años 1939-1944, durante los cuales parece imponerse un modelo nuevo, más de acuerdo con el drama, que es el de Dora Maar.

Algunas obras, con todo, se destacan o rompen, por un motivo u otro, la norma, empezando por *El taller de la modista* (fig. 129), de la primavera de 1938, un año después del *Guernica,* del que puede considerarse, en cierta medida, contrapeso o compensación, no sólo a causa de sus dimensiones considerables, sino también porque está realizado, casi completamente, con *papiers collés* y porque los colores, vivos y agradables, asaltan nuestros ojos y están al servicio de una temática lírica e intimista. *El taller de la modista* es el jugueteo de un genio.

Pesca nocturna en Antibes casi no se puede comprender si no se sabe que el autor, durante los años anteriores, junto a su producción dislocada y trágica, ha ejecutado docenas y docenas de dibujos infantiles para su hija Maya, nacida de Marie-Thérèse en 1935. En algunos de estos dibujos, la identificación con el mundo infantil es tan intensa que llegamos a dudar si el dibujo es obra suya o de la niña. *Pesca nocturna en Antibes*, fechada en agosto de 1939, se puede considerar también como un breve reposo o paréntesis entre el fin de la guerra civil española y la Segunda Guerra Mundial, que empezará el mes siguiente.

La guerra

En cambio, *Mujer peinándose* (fig. 130), pintado en Royan durante el mes de junio de 1940, nos demuestra que la visión del pintor está marcada nuevamente por la violencia desencadenada.

Sintetizar la obra de Picasso es siempre traicionarla un poco, porque es eliminar facetas que constituyen su riqueza desbordante. Pero, si nos obligaran a escoger las obras más representativas de los dos últimos años de la Segunda Guerra Mundial, escogeríamos sendos aspectos que nos vienen dados, sobre todo, a través de la escultura. En 1942, con ocasión de la muerte de Juli González, Picasso pinta un cuadro presidido por el esqueleto de una cabeza de toro, pero durante el año 1943 esculpe dos calaveras de una simplicidad y una contundencia abrumadoras. Tal vez alguien diría que estas calaveras tienen vida. Pero, ¿qué vida? ¿La de la muerte o la de la escultura? Lo cierto es que el mismo año 1943 el artista traza diversos dibujos de un hombre con un cabrito que

culminarán, al año siguiente (1944), en la gran escultura *El hombre del cabrito* (fig. 133). La fuerza del cabrito para desasirse y la fuerza del hombre para sujetarlo hacen que, en aquel momento, el conjunto sea visto como un símbolo de vida y esperanza. Las mismas piernas delgadas del hombre parecen decirnos que, pese a todas las privaciones, pese a su debilidad, tiene todavía suficiente consistencia y suficiente nervio para aguantar los tirones de la bestia.

Como si cerrara el período de la guerra propiamente dicho, existe un cuadro, *El osario*, realizado en el transcurso de diversas etapas durante el año 1945. El cuadro está sin acabar. La motivación auténtica de este agotamiento se ha de buscar en el mismo vitalismo del autor, que nos descubre una de sus maneras de trabajar. De una parte, él quiere rendir homenaje a los muertos de los campos de concentración, pero, de otra, siente la necesidad de olvidar los horrores de la guerra, el hambre, el frío, y de cantar nuevamente a la vida. Este segundo sentimiento es el que parece triunfar, tal vez porque él mismo ha vuelto de la muerte a la vida. En todo caso, dejando inacabada la obra, su testimonio es fidedigno: él sabe que no puede añadir ningún trazo, ninguna pincelada, artificialmente. Es una de las grandes lecciones de su obra. Algo parecido se puede aplicar a la composición *A los españoles muertos por Francia*, del mismo año.

La paz

La vida estallará por doquier de manera incontenible, a menudo a través de una nueva imagen de mujer, Françoise, idealizada hasta convertirla en uno de los rostros estelares de su obra. Estallará a través de la pintura, de la litografía —las once variaciones del toro parecen haber salido de las profundidades de la tierra y de un tiempo inmemorial, anterior al de Altamira o de Lascaux (fig. 132)—, pero sobre todo a través de la cerámica. En 1946, Picasso hace unas cuantas pruebas en este sentido, en Vallauris (Provenza), pero no es sino al año siguiente, a la vista de los resultados obtenidos, cuando se enardece y, sin dejar de dibujar, de pintar o de grabar, se entrega con afán a esta forma de expresión. Platos, jarras, palomas, relieves, baldosas, mucho más cerca del arte popular que de un arte refinado, caracterizan su producción abundantísima, de la cual sobresalen algunas imágenes de toro. Psicológicamente, esta época, durante la cual nacen sus hijos Claude (1947) y Paloma (1949), es representada por el cuadro *La alegría de vivir*, del Musée Picasso de Antibes.

Durante los años cincuenta, Picasso da cuerpo a una forma de escultura insólita, obtenida con elementos de detrito, que recoge como si fueran tesoros. En cierta manera, ya había tanteado esta forma de expresión al hacer una cabeza de toro con el sillín y el manillar de una bicicleta, en 1943, pero ahora las obras son más complejas: *La cabra* (1950), *La mona* (1951), *El zorzal* (1952). Que hay ingenio en estas obras es innegable, pero sería caer en un grave error hacer que la existencia de este ingenio, que tanto se aproxima a la inventiva y a la astucia griega de los mejores tiempos, impidiera ver la cantidad de soluciones plásticas que comporta.

La guerra y la paz

En 1952, el artista sintetiza la doble experiencia vivida durante sus últimos quince años, en dos vastos plafones, *La Guerra* y *La Paz*, para una iglesia románica de Vallauris.

Las desavenencias con Françoise ponen punto final a este capítulo de su obra y su vida. Pero durante el verano de 1954 empieza a perfilarse la figura de Jacqueline.

Sin duda, la obra más importante que realiza durante el interregno sentimental de fines de 1953 y primera mitad de 1954 son los retratos de Sylvette, la muchacha de la cola de caballo, forma de peinado de moda entonces. A través de la juventud de la modelo —Sylvette tiene unos veinte años—, Picasso rejuvenece su pintura. La muchacha es vista con una óptica pictórica diferente cada vez. El gusto en las variaciones, en las metamorfosis, que Picasso había mostrado a través del dibujo y el grabado, se hace extensivo a la pintura y es el inicio, creemos, de la nueva etapa de su arte. Pero ahora, en lugar de partir de un modelo vivo, como en los retratos de Sylvette, mezclará, primero, un modelo artístico (Delacroix) con los modelos vivientes en *Las mujeres de Argel* (1955). Después, hará las variaciones sobre el interior de la casa donde vive: «La Californie». Serán los *Ateliers*, de 1956 (fig. 138), en los que trata de dar alma a estancias que habían quedado desiertas y, por tanto, desposeídas, des-animadas. Algunas de estas estancias subrayan el vacío que las habita; en otras, una silueta, más bien

pequeña, se integra en el espacio, en los muebles, intentando armonizar con ellos. A partir del verano de 1957, las variaciones serán hechas, aparentemente, a través de una obra pictórica, *Las Meninas* de Velázquez (figs. 139-144). Será una lucha dura. Como si Picasso se quisiera esconder y nos quisiera esconder sus auténticas preocupaciones detrás del biombo de unas preocupaciones pictóricas. Sus *Meninas* son velazqueñas no tanto por el tema, o por la composición y el color (que no lo son en absoluto) cuanto por el esfuerzo de traducir con frialdad —esconder, por tanto—, a través de la pintura, sus sentimientos, sus estados de ánimo. La lucha es visible en la brusquedad del trazo, en la sequedad de la pincelada, en la aridez de algunas figuras o composiciones. Hasta que la gran verdad estalla —no precisamente la de los ventanales abiertos, por donde el pintor ha huido también de la confesión— en las dos figuras finales, donde vemos a Jacqueline y una pequeña menina que se despide graciosamente.

En la primavera de este mismo año, Picasso, de vuelta de una corrida de toros en Arles, se encierra en su taller y, según el testimonio de David Douglas Duncan, en tres horas dejó listas las veintisiete dinámicas aguatintas de *La Tauromaquia*, que editó Gustau Gili.

En 1958 compra el castillo de Vauvenargues, adonde se traslada al año siguiente y donde trabaja durante algunos meses. El problema del *hogar*, que hemos visto estallar a través de los *Ateliers,* se hace patente en estos cambios de domicilio. Hasta que en la primavera de 1961 se instala definitivamente en la casa de campo «Notre-Dame-de-Vie», situada en Mougins (Provenza).

Picasso continuará escamoteándonos gran parte de sus secretos, traduciéndolos a través de la interpretación de otras obras de arte, como *Le déjeuner sur l'herbe* de 1960-1961 (fig. 146). Aquí, como en los casos antes mencionados, creemos que no se trata tanto de una confrontación con los maestros del pasado, como siempre se ha dicho, cuanto de un pretexto para continuar pintando sin necesidad de mostrarnos sus interioridades, como era habitual en él. Éstas habrá que descubrirlas, traducirlas o buscarlas por otros caminos. Se trata de un lenguaje críptico.

En *El pintor y la modelo* (1962-1963), tema suyo —y de la historia de la pintura— desde siempre, se produce, en gran parte, lo mismo. El pintor es él, lo sabemos o lo suponemos. Pero la modelo, ¿quién es? ¿Es siempre la misma? ¿Es la que ve *el pintor* o es la que ve él, Picasso?

Decimos que la voluntad de esconderse es parcial, porque durante estos años el dibujo y el grabado irán adquiriendo cada vez más importancia y nos dirán, a menudo, lo que la pintura nos oculta.

Con la entrada de Jacqueline en su vida, Picasso inauguraba en 1961 (aunque ya lo hubiera probado un poco antes) una modalidad artística nueva para él, que es el grabado sobre linóleo, haciendo de él un arte esplendoroso, que alcanzará su cénit en 1962, por más que su utilización se prolongue unos cuantos años más. En la mayoría de los grabados al linóleo, el artista, acaso por el placer del descubrimiento, crea un arte objetivo, o uno de los más objetivos de su carrera artística. Los colores son casi siempre eclosionantes. La técnica, el procedimiento, diríase que le ayudan a encontrar un arte extravertido y que él mismo acaba provocando este resultado. Los colores son luz y, en este sentido, sus grabados al linóleo pueden considerarse una obra eminentemente mediterránea. Las tinieblas que habían invadido su vida parecen superadas.

A partir de 1965, después de haber sufrido una operación de cirugía mayor, y después del homenaje que se le organizó en París el año 1966, con una exposición que contenía un millar de obras —Picasso tiene 85 años—, su vida será una carrera contra reloj, no para recuperar el tiempo perdido, porque nunca lo había malgastado, sino para adentrarse en el futuro o, para ser más claros, una lucha contra la muerte, como lo había sido toda su vida. Sólo que, ahora, el combate se entablará en campo abierto.

Últimos años

Entre 1967 y los primeros meses de 1973, la inventiva y la producción de Picasso, que siempre habían sido abundantes, se harán desbordantes: el dibujo, el grabado, la cerámica, la pintura e incluso la escultura le solicitarán casi simultáneamente. Comprendemos que el artista tiene todavía muchas cosas que decir, que iremos *escuchando y leyendo* en años sucesivos, puesto que si ya, en vida, sus contemporáneos no habían tenido tiempo de descubrir todos los meandros

de su obra, su obra de ahora dejará tantas puertas abiertas y tantas interrogaciones, que sería empeño vano pretender exponerlos de una vez. En todas estas producciones, un rasgo destaca, que es el de la libertad. A pesar de que no le ha faltado nunca, ahora parece más acaparadora aún. Tanto en los dibujos como en los grabados, se mezclan las técnicas y los procedimientos más diversos. Lápices de colores y acuarela, personajes del pasado y personajes actuales, escenas realistas y visiones quiméricas en los dibujos. Punta seca, aguafuerte, aguatinta, buril, raspado en los grabados. Tanto en unos como en otros, como en las pinturas correspondientes a las dos exposiciones del Palacio de los Papas de Avignon (1970 y 1973), parecen estallar algunos de los sentimientos que habían estado ahogados en sus *suites* pictóricas anteriores y que, tal vez por eso, aparecen con más violencia que antes. La libertad es total, técnica y conceptual. El erotismo, que había sido una de sus fuentes de inspiración, vuelve con violencia inusitada. La Celestina, personaje del teatro castellano que él había interpretado durante su juventud, en Barcelona, parece que como si hubiera estado siguiendo sus pasos y se hubiera ido haciendo vieja a su lado, como se han hecho viejos —desdentados— algunos de los arlequines de su juventud. Acompañando la picaresca y una retahíla de personajes equívocos o truculentos, entre los que figuran toreros, catalanes con «barretina», viejos libidinosos, surgen las visiones metafísicas —teatro en el teatro, personajes con su doble, rostros proliferantes—, así como algunos autorretratos, a veces voluntarios, a veces involuntarios, en el más impresionante de los cuales Picasso, mirándose fijamente, escruta, en su rostro, la propia muerte. Ésta se produjo el 8 de abril de 1973.

Barcelona, enero de 1981
Año del centenario del nacimiento de Picasso

CRONOLOGÍA

1881. Picasso nace en Málaga, el 25 de octubre. En 1885 nace su hermana Lola, y en 1887, Concepción.

1891. Septiembre: traslado a La Coruña.

1895. Muere Concepción. Dibujos y pinturas: *El mendigo de la gorra, La muchacha de los pies descalzos.* Exposición en una trastienda.
Verano en Málaga.
Septiembre: traslado a Barcelona. Ingreso en la Lonja, donde su padre es profesor de dibujo.

1896. *La Primera Comunión,* en la Exposición de Bellas Artes de Barcelona.
Obras académicas y obras libres. Autorretratos. Taller en la calle de la Plata, 4. Domicilio en la calle de la Mercè, 3.

1897. *Ciencia y Caridad,* obtiene Mención Honorífica en la Exposición de Bellas Artes de Madrid. Fundación de los «4 Gats».
Otoño: traslado a Madrid. Academia de San Fernando. Museo del Prado.

1898. Regreso a Barcelona, en primavera.
Traslado a Horta de Ebro, con Manuel Pallarès. Vida en los Puertos del Maestrazgo. Autorretratos. «Todo lo que sé lo he aprendido en Horta de Ebro.» Final de la guerra de Cuba.

1899. Regreso a Barcelona. Dibuja en el Círculo Artístico. Taller en la calle de Escudellers Blancs. *Retrato de José Cardona.* Conoce a Sabartés. *Lola detrás de una ventana.*

1900. Taller en la Riera de Sant Joan, 17, con Carles Casagemas. Febrero: Exposición en los «4 Gats». Numerosos retratos: Soto, Sabartés, Reventós, Vidal Ventosa, Pitxot, etc. Octubre: primer viaje a París, con Casagemas. *Le Moulin de la Galette.* Contrato con Manyac.
Navidad en Barcelona.

1901. Año Nuevo en Málaga.
Febrero: viaje a Madrid. Funda «Arte Joven», con F. d'A. Soler, Mayo: pasa por Barcelona.
Junio: segundo viaje a París, con Jaume Andreu. Exposición en la Galerie Vollard. *Prefauvisme.* Conoce a Max Jacob. *Arlequín acodado en la mesa.* Ruptura con Manyac.
Empieza la época azul: *Gran autorretrato azul.*

1902. Enero: regreso a Barcelona. Taller en la calle Nueva con Rocarol. Obra centrada en la soledad de la mujer: *Bebedora adormecida, Cortesanas en el bar.*
Otoño: tercer viaje a París, con Rocarol. Frío y hambre en el Hôtel du Maroc.

1903. Enero: regreso a Barcelona. Taller en la Riera de Sant Joan, 17. *La Vida, Miserables junto al mar.* Otoño: taller en la calle Comercio, 28.

1904. Retratos azules.
Abril: traslado a París con S. Junyer-Vidal.
Se instala en el Bateau-Lavoir. Conoce a Fernande Olivier. *La pareja, La comida frugal* (aguafuerte). *La mujer del cuervo.*

1905. Época azul-rosa o rosa: *El equilibrista de la bola.*
Verano: viaje a Holanda. *Las tres holandesas.*
Los acróbatas, La mujer del abanico.

1906. *La Arcadia.*
Gósol: *El harén, El aseo, Tres desnudos.*
París: *Retrato de Gertrude Stein.* Época prenegroide.

1907. Primavera: *Les demoiselles (de la rue) d'Avignon.* Expresionismo negroide y precubismo.

1908. Cubismo. Estancia en «La rue des bois».

1909. Verano: Horta de Ebro. Cubismo geométrico: *Retrato de Fernande.*
París: *Retrato de Vollard.*

1910. *Retrato de Uhde, Retrato de Kahnweiler.*
Verano en Cadaqués. Cubismo abstracto: *El guitarrista.*

1911. Cubismo barroco. Verano en Céret.
Otoño: ruptura con Fernande.

1912. Primer *collage: Bodegón de la silla de mimbre.*
Primavera-verano: Céret y Sorgues.

1913. Relaciones con Eva. *Ma jolie, Jolie Eva.*
Céret (collage).
Muerte del padre de Picasso en Barcelona.
Otoño: *Mujer en camisa.*

1914. La declaración de la guerra le sorprende en Aviñón de los Papas, con Braque y Derain. Regreso a París.
Cubismo puntillista.
Cubismo plano.

1915. Muerte de Eva.

1916. Amistad con Cocteau. Retratos realistas de Vollard y de Max Jacob.

1917. Viaje a Italia, con Cocteau.
París: estreno del ballet *Parade.*
Larga estancia en Barcelona: *El Arlequín de Barcelona.*

1918. Boda con Olga Koklova.

1919. Primer cubismo representativo: *Mesa ante la ventana,* en Saint-Raphaël.

1921. Segundo cubismo representativo: *Tres músicos.*
Estancia en Fontainebleau. Nace su hijo Paulo.
Neoclasicismo y gigantismo: *Mujeres en la fuente. Maternidades.*

1924. Cubismo esteticista: grandes bodegones.

1925. *La Danza.*

1927. Relaciones con Marie-Thérèse. Aguafuertes para ilustrar *La obra maestra desconocida* de Balzac.

1928. Esculturas viscerales pintadas. Esculturas abstractas.
Verano: paroxismo dionisíaco de Dinard.

1932. Curvismo: *El sueño.* Esculturas figurativas: *Cabeza de Marie-Thérèse.*

1933. *El taller del escultor,* aguafuertes de la «Suite Vollard».

1935. *Minotauromaquia* (aguafuerte). Nacimiento de Maya.

1936. Relaciones con Dora Maar.

1937. *Guernica.*

1938. *Mujer con un gallo.*

1939. *Pesca nocturna en Antibes.*
Otoño: Figuras contrahechas o distorsionadas de Royan. Autorretratos.

1940. Monstruosismo: *Mujer peinándose.*

1941-1943. Figuras contrahechas o distorsionadas de París: *Mujer en un sillón.*

1944. *La alborada.* Esculturas: *Calavera, El hombre del cabrito.*

1946. Antibes, con Françoise Gillot. *La mujer-flor. La alegría de vivir.* Cerámica en Vallauris. Suites litográficas.

1947. Nace Claude.

1949. Nace Paloma. Congreso de la Paz.
Proliferación creadora: cerámica, dibujo, pintura, grabado...

1950. Esculturas con elementos de detritus: *La cabra, La mona* (1952).

1951. Relaciones con Geneviève Laporte.

1952. *La Guerra* y *La Paz.* Suite litográfica sobre Balzac.

1954. Retratos de Sylvette. Aparece Jacqueline. *Las mujeres de Argel.*

1955-1956. Suite *Ateliers.*

1957. *Tauromaquia* (aguatintas). *Las Meninas.*

1958-1960. Linóleums (primera serie).

1959. El claroscuro de Vauvenargues.

1960-1961. *Les déjeuners.*

1961-1962. Linóleums (segunda serie).

1963. *El pintor y la modelo.* Inauguración del Museo Picasso de Barcelona.

1966. Gran exposición de homenaje en París.

1967. Dibujos eróticos y burlescos.

1968. «Suite Crommelinck», de 347 grabados.

1970. *Personajes,* expuestos en el Palacio de los Papas de Aviñón.

1971. Dibujos muy coloridos.

1972. Segunda «Suite Crommelinck». Nueva serie de *Personajes.*

1973. Muere el 8 de abril, en Notre-Dame-de-Vie (Mougins). El día 10 es enterrado en Vauvenargues. El 23 de mayo se inaugura una gran exposición inédita de los «Personajes» en el Palacio de los Papas de Aviñón.

J. P. F.

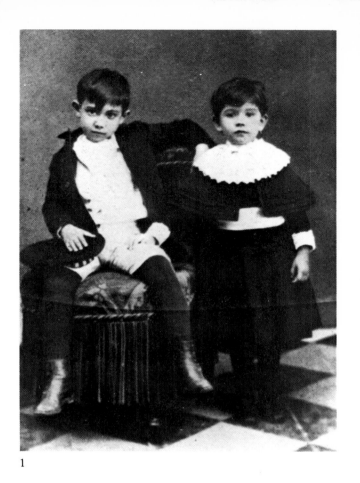

1. *Picasso con su hermana Lola. Málaga, hacia 1888.*

2. **Hércules con la porra.** *Málaga, 1890. El niño Picasso se esfuerza en hacer dibujos «regulares», ciñéndose al modelo.*

3. **Picador.** *Málaga, hacia 1890. Uno de los temas de toda su vida es plasmado por el artista a la edad de ocho o nueve años, tal vez después de que su padre le llevara con él a ver una corrida de toros.*

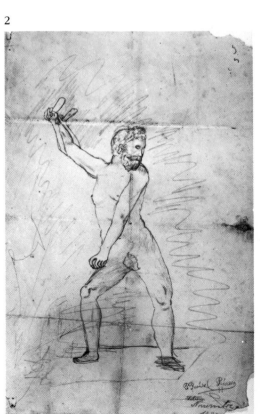

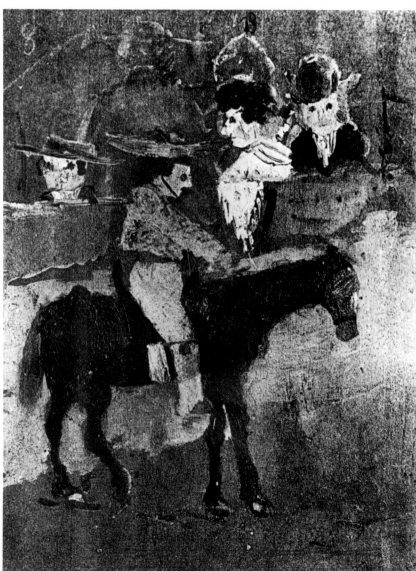

1

2

3

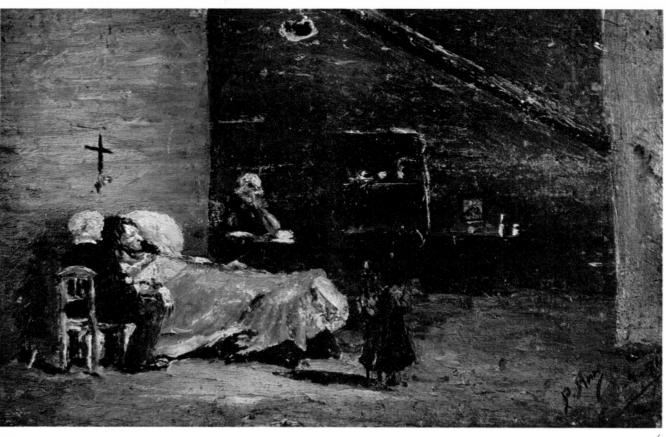

4

5

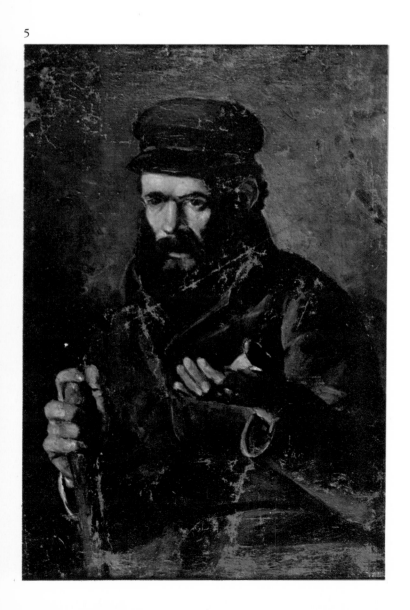

4. **La enferma.** *La Coruña, 1894.*
En este cuadrito parece haber una
prefiguración de la pintura Ciencia y
Caridad.

5. **El mendigo de la gorra.**
La Coruña, 1895.
A los trece años, Picasso incide en uno de
los temas que desarrollará durante la época
azul: el de la humanidad desvalida.

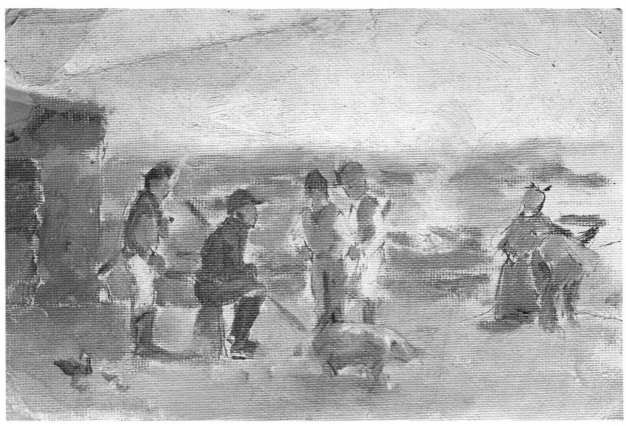

6

7

6. **Escena campestre.** *La Coruña, 1895.*
 En este cuadrito nos sorprenden, más que
 nada, la frescura del trazo, el hecho de que
 las cosas sean insinuadas con tanta
 agudeza, pero sobre todo los tonos claros.

7. **Retrato del doctor Pérez Costales.**
 La Coruña, 1895.
 El tono aplomado de este personaje
 contrasta con el del Mendigo y nos indica
 la penetración psicológica del artista.

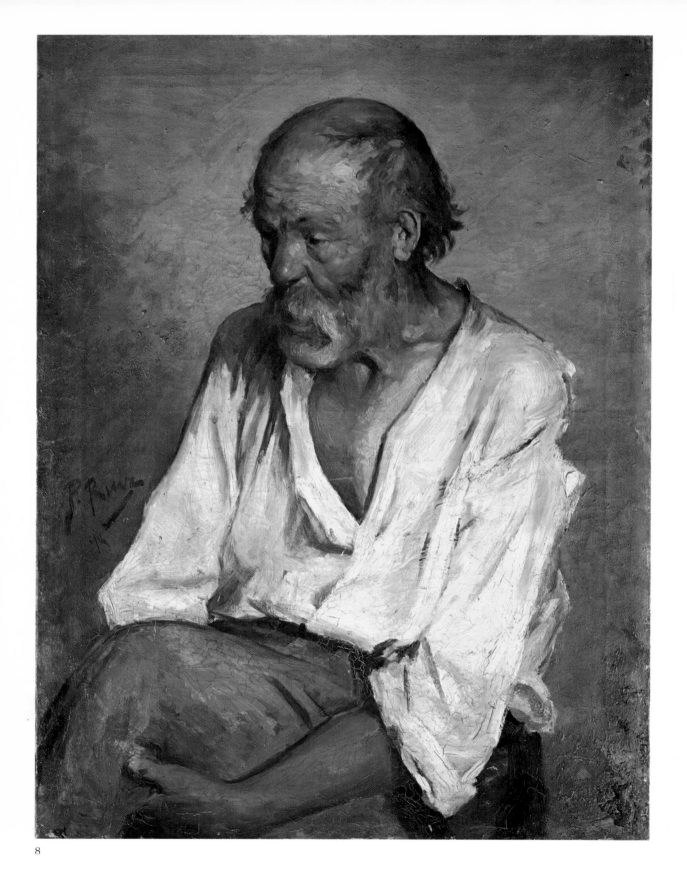

8

8. **_Viejo pescador._** _Málaga, verano de 1895._
Sabemos que este viejo pescador se llamaba Salmerón, que fue contratado como
modelo y que Picasso acabó el cuadro con una rapidez que desconcertó a sus
familiares. El artista no se contenta con la descripción de sus rasgos, sino que
parece como si quisiera penetrar en su interior, a pesar de que no tiene más que
trece años.

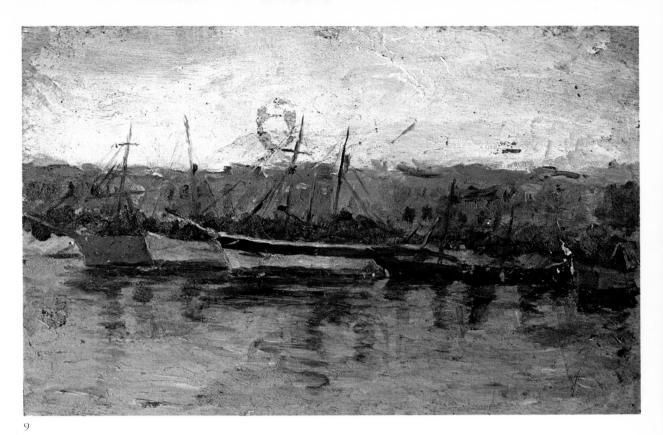

9

10

9. **Alicante, desde el barco.** *1895.*
 Picasso iba y venía de Málaga a Barcelona en barco. Desde la cubierta tomaba
 apuntes de los lugares por donde pasaba o donde hacía escalas: Cartagena, Alicante,
 Valencia...

10. **Marina de Valencia.** *1895.*

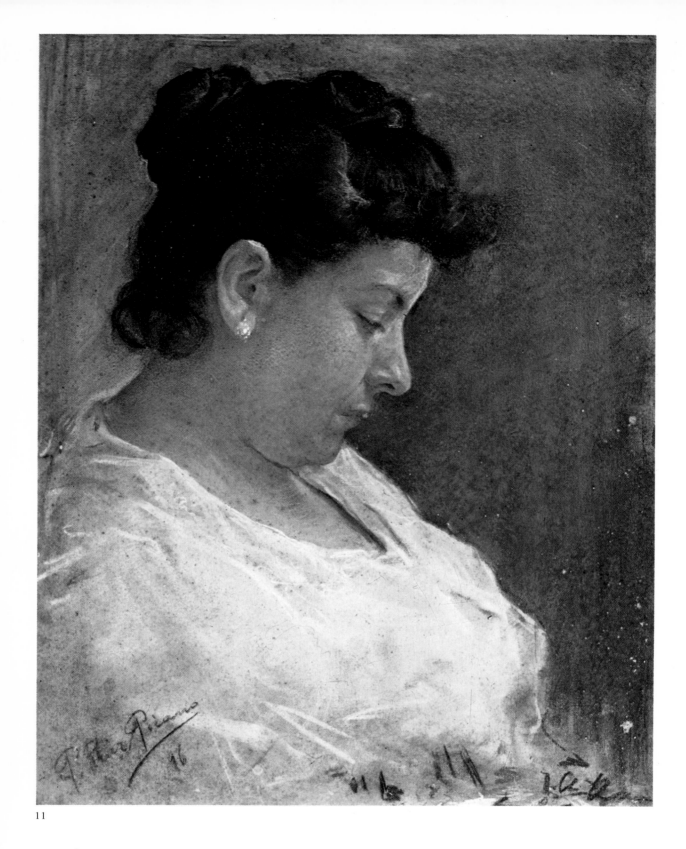

11

11. **Retrato de la madre del artista.** *Barcelona, 1896.*
 Este pastel nos dice cuáles eran las dotes técnicas y retratísticas del artista a los catorce años...

12. **Mula.** *Barcelona, 1896.*
 El espectáculo de las calles barcelonesas atrae de inmediato a este muchacho andaluz, que quiere captar todos sus aspectos. Como vive cerca del mercado del Born, su barrio está lleno de carros y caballos...

13. **Catalán con «barretina» y otros apuntes.** *Barcelona, 1895.*
 Es probable que este hombre con «barretina» sea un arriero de la estación de Francia o del Born. La acuarela tiene tal viveza que parece recién hecha... Los apuntes que vemos aquí, alrededor, nos demuestran la curiosidad del autor.

12

13

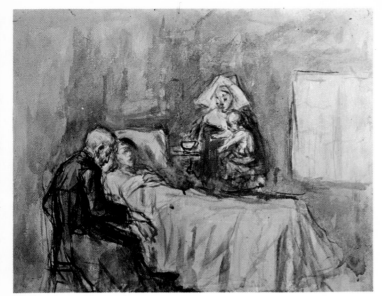

14

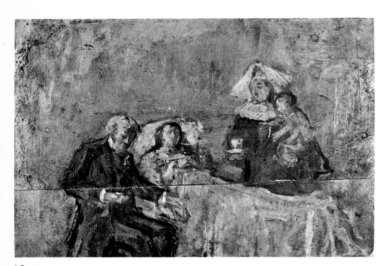

15

14. **Esbozo para «Ciencia y Caridad».** Barcelona, 1897.

15. **Esbozo para «Ciencia y Caridad».** Barcelona, 1897.

16. **Ciencia y Caridad.** Barcelona, 1897.
Si comparamos el cuadro, terminado, con los dos esbozos anteriores, veremos la manera de trabajar de Picasso: los personajes cambian de actitud, de indumentaria, de expresión. Picasso quiere captar la vida al vuelo. Su arte será siempre dinámico. Pero, a veces, ha de pintar grandes composiciones para tomar parte en los concursos, en las exposiciones colectivas, como aquí. Con todo, el verdadero genio del artista se revela más en aquellas notas que en la obra acabada.

17. **Salón del Prado.** Madrid, 1897.
El mal tiempo no existe cuando se lleva la primavera en el corazón. Para un pintor la lluvia es una posibilidad más para expresarse, como lo demuestra esta nota tomada por Picasso en Madrid.

18. **Retrato de Felipe IV** (copia de Velázquez). Madrid, 1897.
Tal vez Picasso no ha demostrado nunca querer ser tan obediente como durante su estancia en Madrid el año 1897. Esto queda demostrado en la copia del retrato de Felipe IV realizado por Velázquez.

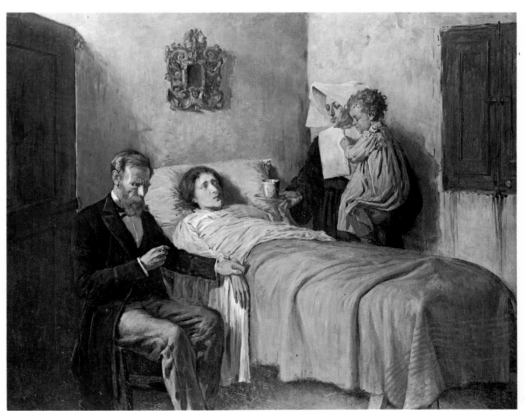

16

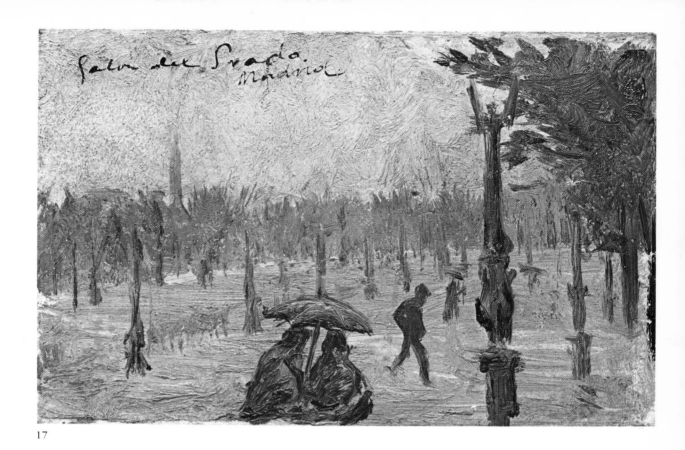

17

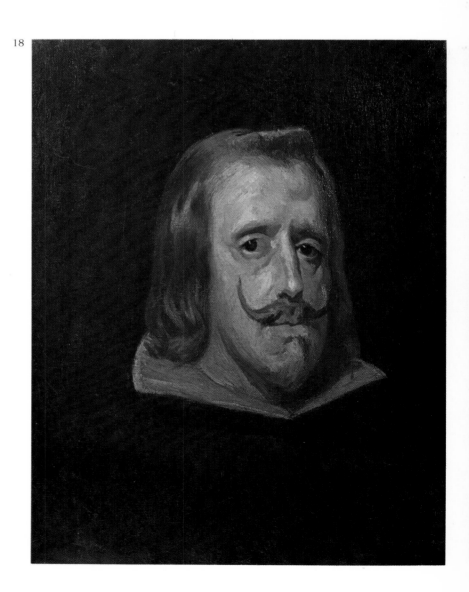

18

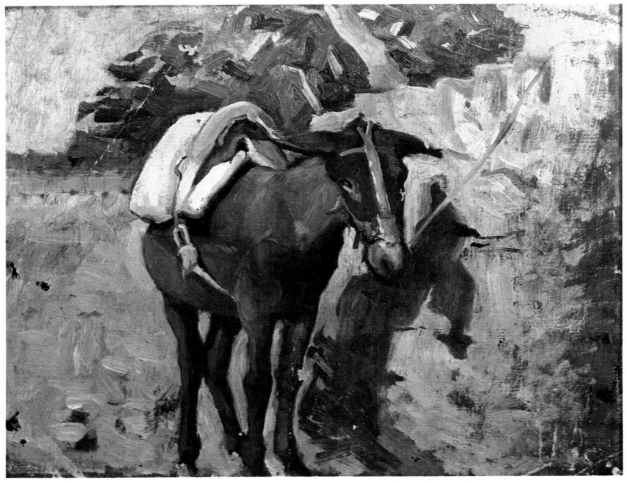

19

20

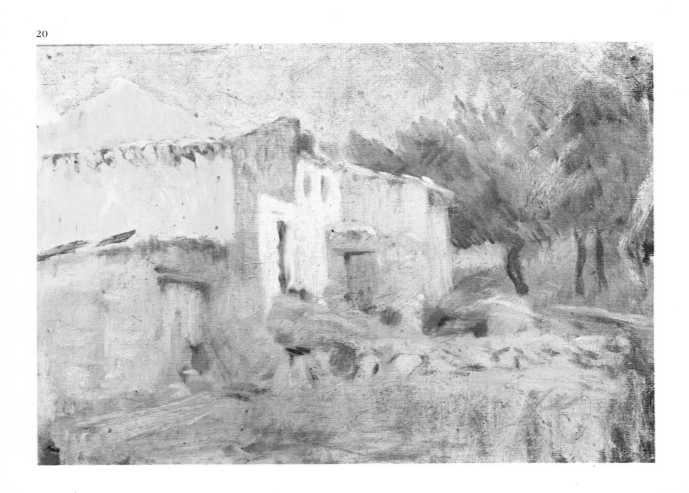

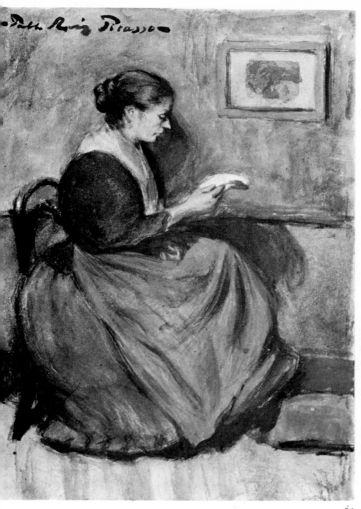

21

22

19. **Mulo.** *Puertos de Horta, 1898.*
El afecto que Picasso tenía a los animales, y que conservó toda la vida, parece reflejarse en la mirada de este mulo... Semejante sentimentalismo no ablanda en absoluto la pincelada, que es de gran vivacidad.

20. **La Masía del Quiquet.**
Puertos de Horta, 1898.
Pocas veces el artista nos describirá un paisaje con tonos tan idílicos como los de Horta de Sant Joan.

21. **Mujer sentada, leyendo.**
Barcelona, 1899-1900.
Incluso cuando parece detallista, como aquí, el artista es de gran sobriedad.

22. **La Riera de Sant Joan, vista desde una ventana.** *Barcelona, 1900.*
El estudio que tuvo en la Riera de Sant Joan, con Casagemas, es acaso el más célebre de los que Picasso tuvo en Barcelona.

23. **Retrato de Lola.** *Barcelona, 1899.*
Cualquier trozo de papel le viene bien a este joven artista para hacer una pequeña obra maestra, como este retrato de su hermana. En la firma adivinamos su dinamismo creciente.

23

24. **Cartel para la minuta de los «4 Gats».**
Barcelona, 1900.
Pere Romeu, gerente de los «4 Gats», utilizó esta obra en la minuta de su establecimiento.

25. **Manola** (inspirada en Lola Ruiz Picasso).
Barcelona, 1900.
A veces, un rostro, una persona, es pretexto para una composición, una armonía de colores.

26. **Sabartés, «poeta decadente».**
Barcelona, 1900.
Seguramente era Sabartés mismo quien le daba este título, de moda en aquella época. En este retrato de su amigo, el artista, además del parecido, parece haber querido condensar el modernismo barcelonés.

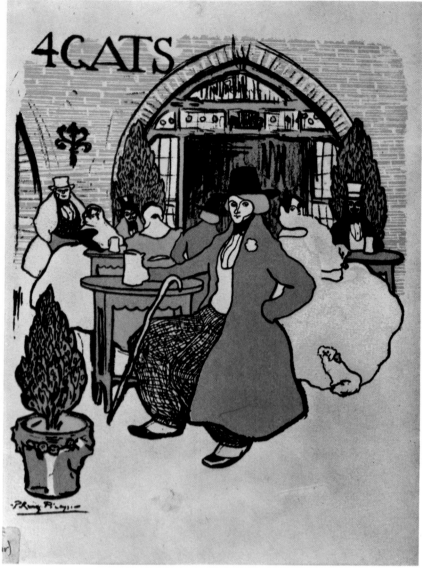

24

25

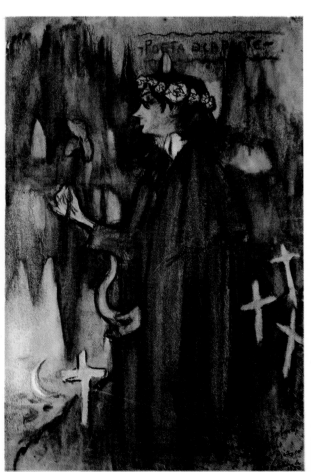

26

27. **Retrato de Sebastià Junyer-Vidal.**
Barcelona, 1900.
La moda wagneriana, en Barcelona, se extendió de tal manera que penetró en todas partes. Aquí, Sebastià Junyer-Vidal ostenta su nombre germanizado y un bigote un tanto a lo Kaiser...

28. **Toreros y toro a la expectativa.**
Barcelona, 1900.
Picasso, andaluz, fue toda la vida un aficionado a los toros y captó todos los aspectos de la corrida, como en esta nota, vivísima, hecha con pastel y pintura gouache, ahora en el «Cau Ferrat» de Sitges.

27

28

29

30

31

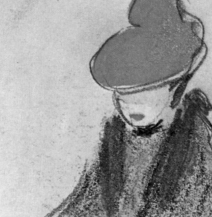

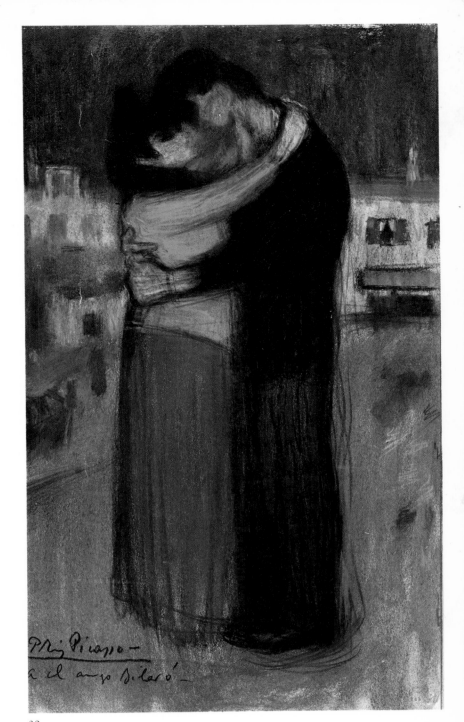

32

33

29. **En el camerino.** *París, 1900.*
Esta nota es parisina no sólo por el tema sino también porque la técnica del pastel no puede por menos de hacernos pensar en Degas.

30. **Niñera con un niño en cada mano.** *París, 1900.*
En un carnet diminuto, el artista esboza todo lo que ve en la calle, con un poder de síntesis que hace pensar en el de ciertos artistas chinos.

31. **Mujer sentada, de frente.** *París, 1900.*
En su carnet «París 1900», la mujer ocupa —como en toda la producción del artista— un lugar preponderante.

32. **Abrazo en la calle.** *París, 1900.*
Picasso, observador, es atraído por aquellas cosas que representan para él una novedad. Las parejas abrazándose en la calle constituyen, en aquel París de 1900, una de tales novedades.

33. **Dos figuras femeninas.** *París, 1900.*
Otra de las novedades de aquel París es la de las mujeres sentadas en los cafés y bebiendo. El artista nos proporciona un testimonio fidedigno.

34

35

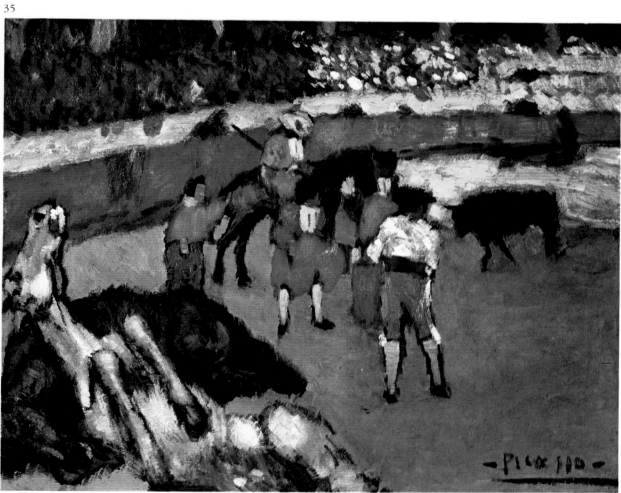

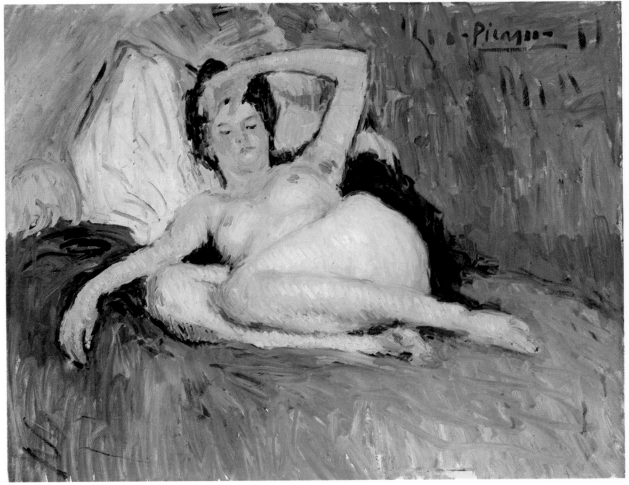

36

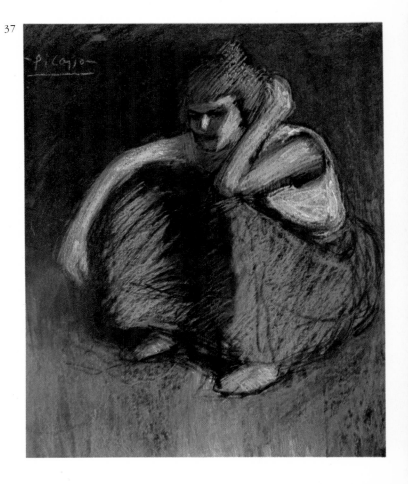

37

34. **Siluetas toledanas.**
Toledo o Madrid, 1901
Picasso, desde Madrid, hizo un viaje de
ida y vuelta a Toledo. Le bastó para que
su ojo captara algunas escenas y algunos
personajes con una gran precisión.

35. **Escena de corrida.** Barcelona, 1901.
La obra parece hecha en Barcelona pero
firmada en París, donde seguramente fue
expuesta.

36. **Desnudo femenino.** París, 1901.
Es una de las pocas obras del artista
pintada con modelo delante.

37. **La falda roja.** París, 1901.
Si los pasteles parisinos de Picasso en
1900 nos recordaban a Degas, en los de
ahora hay una violencia de color que más
bien nos parece expresionista.

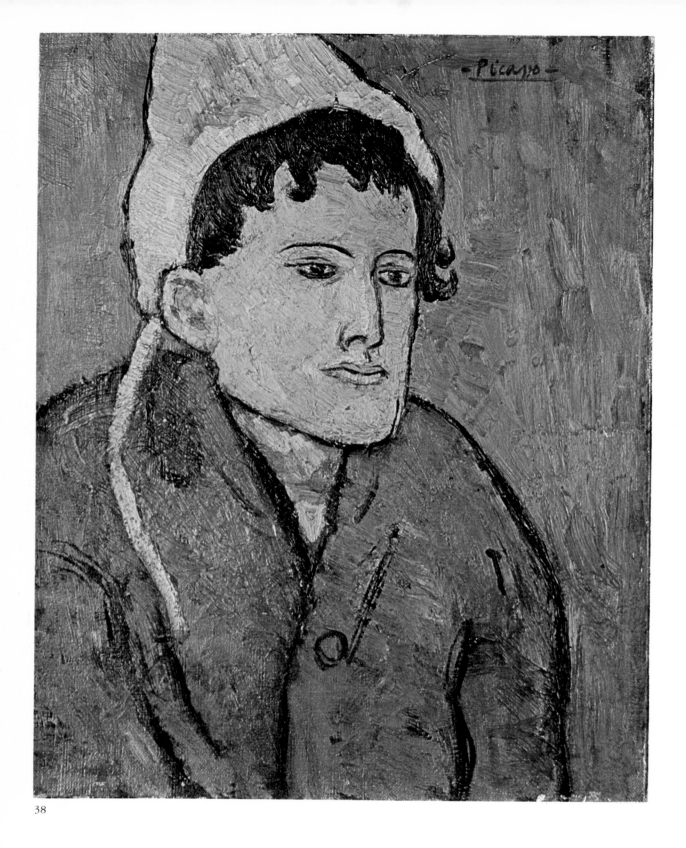

38

38. **La mujer de la cofia.** *París, 1901.*
 Tanto por el tema de la reclusa como por la coloración azul-verde, esta obra se puede situar entre las que inician la época azul.

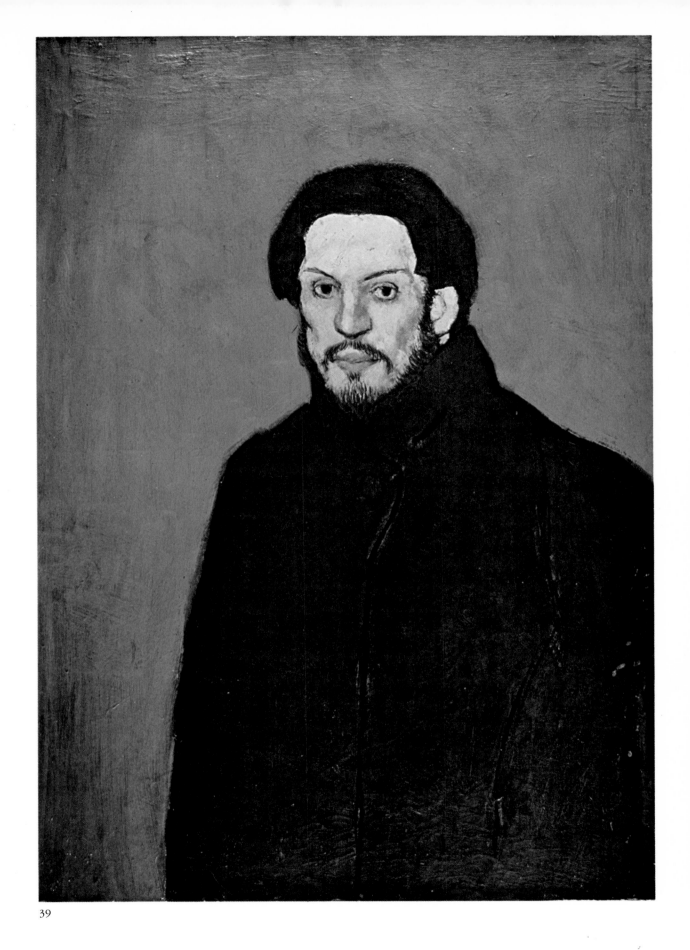

39

39. **Gran autorretrato azul.** París, 1901.
Si pudiéramos comparar los autorretratos eufóricos, en el momento de la llegada a
París, con éste de fin de año, comprenderíamos toda la evolución de Picasso.
Su rostro es casi el de un famélico.

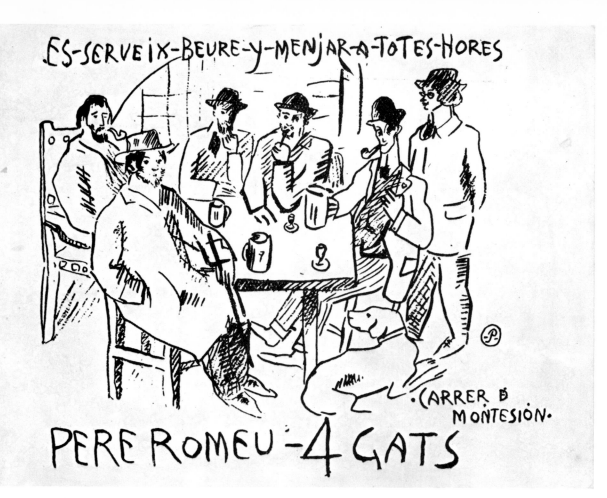

ES-SERVEIX-BEURE-Y-MENJAR-A-TOTES-HORES

·CARRER B
MONTESIÓN·

PERE ROMEU - 4 GATS

40

41

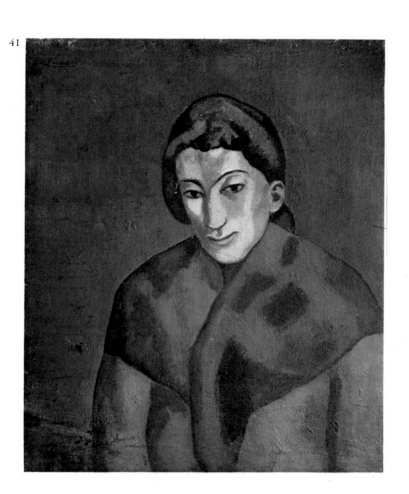

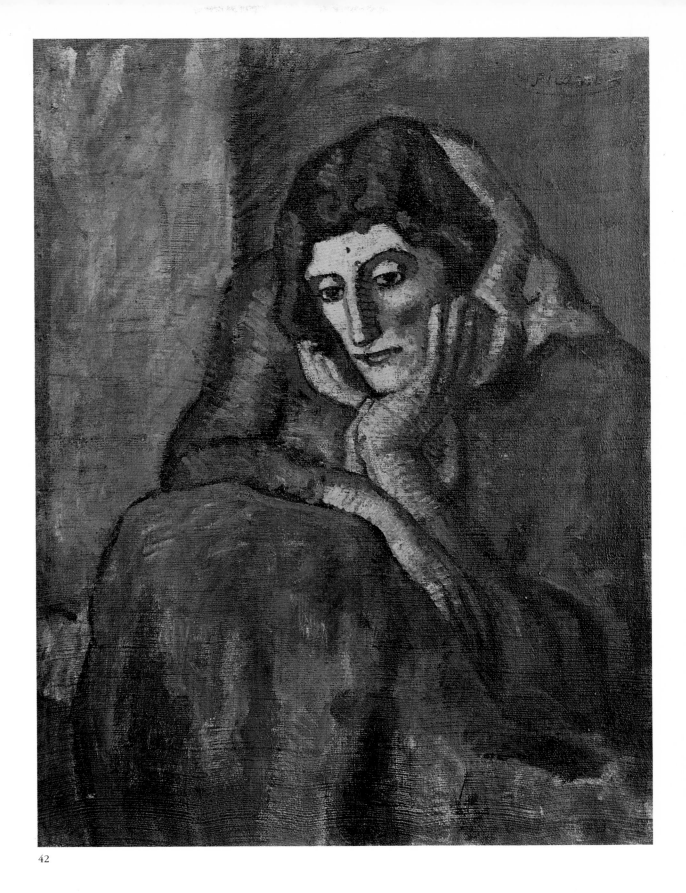

42

40. **Picasso en los «4 Gats».** *Barcelona, 1902.*
 De nuevo en Barcelona, Picasso vuelve a frecuentar los «4 Gats». Aquí le vemos
 sentado a una mesa en compañía (de izquierda a derecha) de Pere Romeu, Josep
 Rocarol, Emili Fontbona, Àngel F. de Soto y Jaume Sabartés (de pie).

41. **La mujer del chal.** *Barcelona, 1902.*
 Estamos en plena época azul y en uno de sus leitmotives, *que es la mujer...*

42. **Mujer acurrucada y meditabunda.** *Barcelona, 1902.*
 ¿Qué es lo que ha llevado a Picasso, en 1902, a identificarse tan profundamente
 con la soledad y tristeza de la mujer?

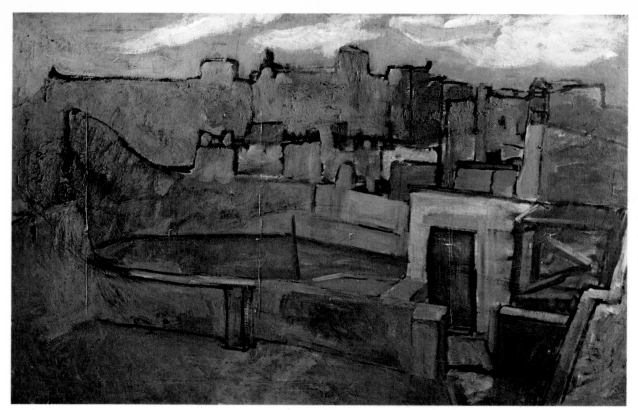

43

44

Picasso

43. **Azoteas de Barcelona.** *Barcelona, 1903.*
 Desde su taller en la Riera de Sant Joan, el artista pinta las azoteas que tiene delante. En su obra tan pronto encontramos productos de su fantasía como apuntes sobrios y estrictos. Éste es uno de ellos.

44. **Pareja con niño en el café.**
 Barcelona, 1903.
 La crónica que, a través de la pintura y el dibujo, nos suministra Picasso acerca de la Barcelona de su tiempo no es en absoluto halagadora.

45. **Maternidad junto al mar.**
 Barcelona, 1902.
 En medio de la desolación de las aguas, esta silueta, de estructura gotizante, sostiene una flor roja como símbolo de esperanza...

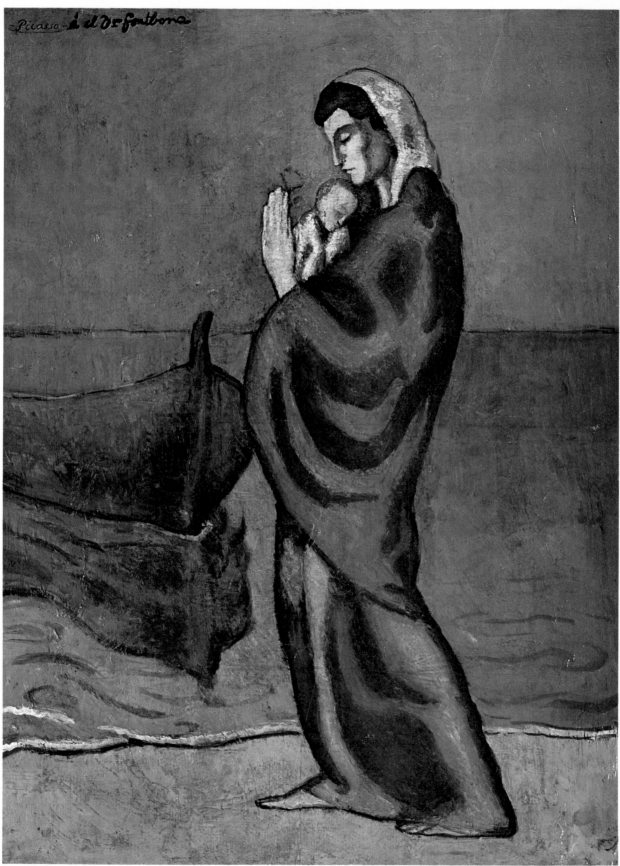

45

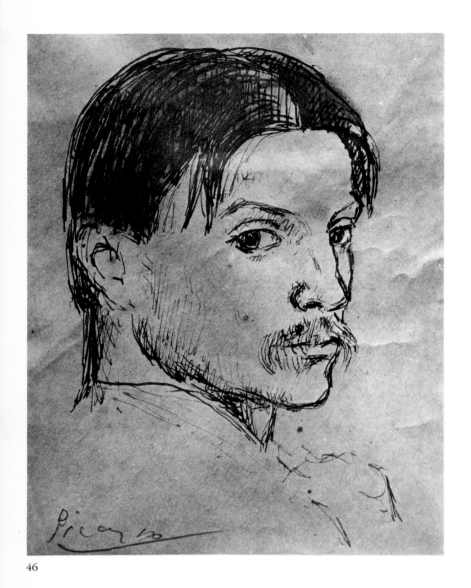

46

47

46. ***Autorretrato mirando atrás.*** *París, 1902-1903.*
La actitud de mirar atrás, en este autorretato, es bien evidente. No se trata de una postura exclusivamente estética o retratística. Picasso abandona, aquí, su pasado inmediato.

47. ***Autorretrato simiesco.*** *París, 1 de enero de 1903.*
La facultad de verse objetivado y el sentido del humor son dos signos de salud mental y de no haber perdido el control de sí mismo.

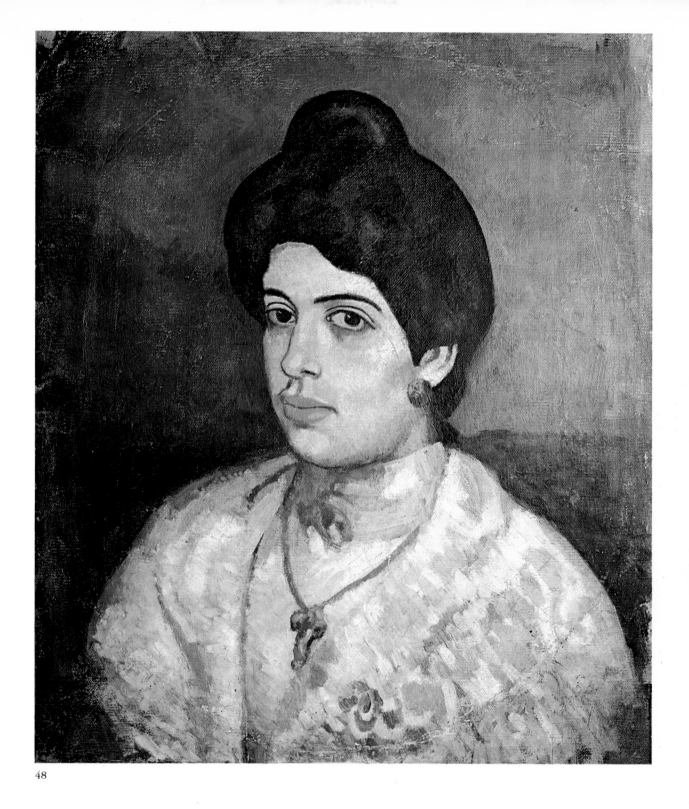

48

48. **Retrato de Corina Romeu.** *Barcelona, 1902.*
 Este retrato de la mujer del gerente de los «4 Gats», Pere Romeu, originariamente ovalado, estuvo colgado mucho tiempo en este establecimiento.

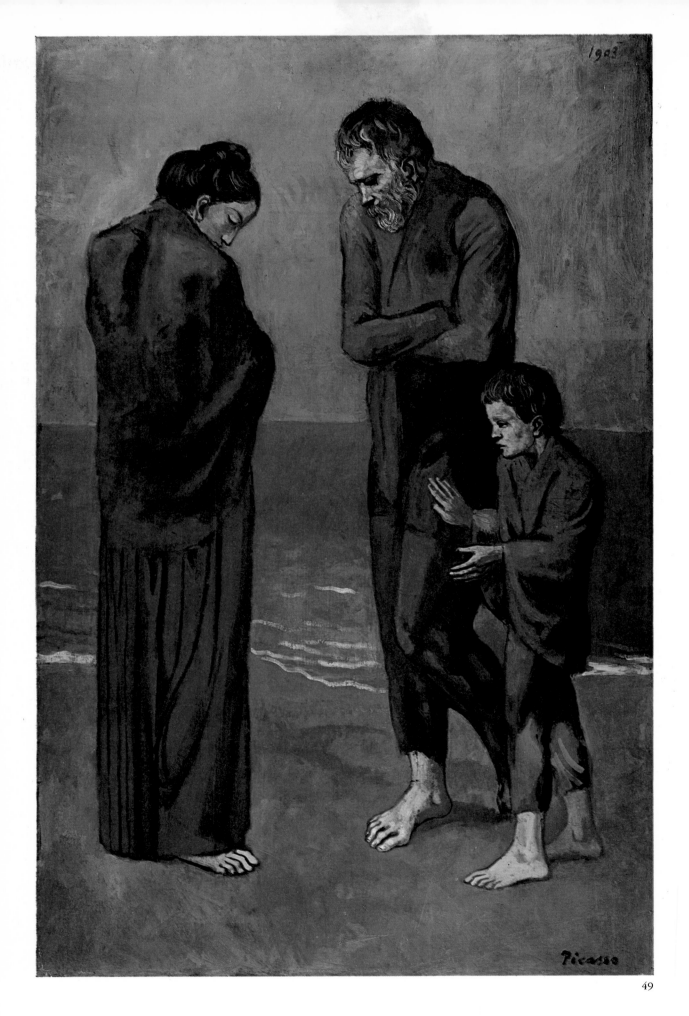

1903

Picasso

49. **Miserables junto al mar.** *Barcelona, 1903.*
*En el gran teatro de la época azul encontramos pocas escenas tan conmovedoras
como ésta. Pocas, también, en las que la luz —los morados, los lilas— esté tan
bien resuelta como aquí.*

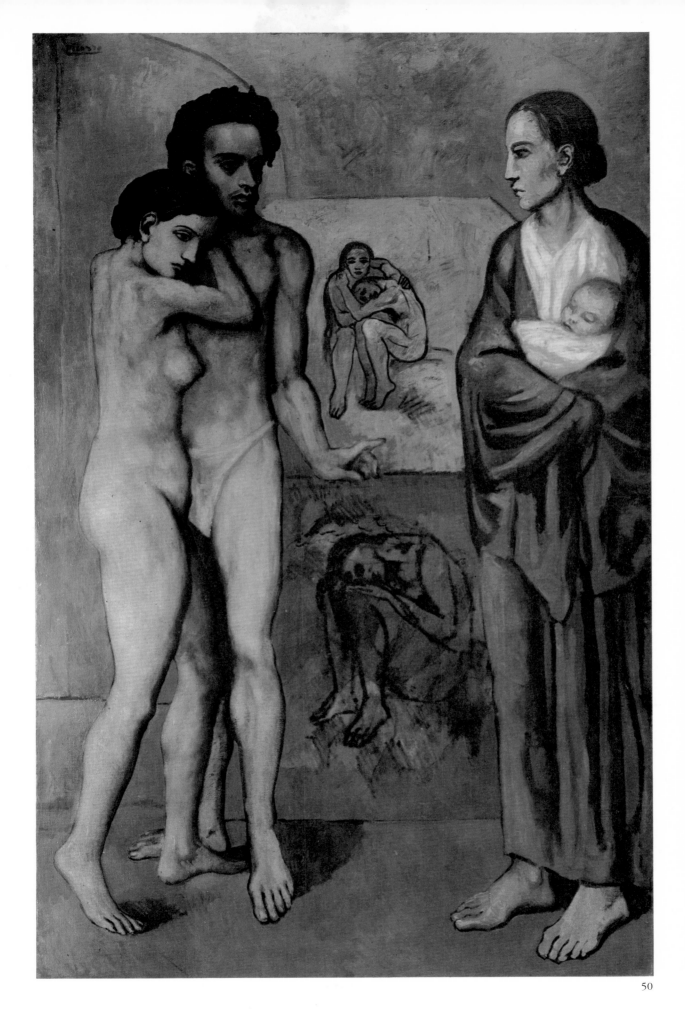

50. **La Vida.** *Barcelona, 1903.*
 Inspirado en el suicidio de su amigo Casagemas, este cuadro se puede considerar
 una síntesis argumental y pictórica de los motivos centrales de la época azul. Aquí
 se nos dicen diversas cosas a un mismo tiempo.

51

52

51. **El vaso azul.** *Barcelona, 1903.*
 Este cuadro podría titularse también La flor roja, *pero la preferencia por el azul le liga con más inmediatez a la época azul.*

52. **Casagemas, desnudo.** *Barcelona, 1904.*
 En pocos trazos, este dibujo evoca todo el drama de Casagemas. Las sombras profundas que enmarcan sus ojos, el gesto vergonzante, son una síntesis expresiva. Tal vez todo lo que nos quería decir Picasso en La Vida *nos lo dice aquí en forma abreviada.*

53. **El loco.** *Barcelona, 1904.*
*Todo es pobre en esta acuarela, en
la que parece haber más agua que
color, en la que el papel de embalar
es aprovechado, pegado, en la que
el gesto epiléptico del loco parece
querer contagiarnos, aún hoy, su
desesperación.*

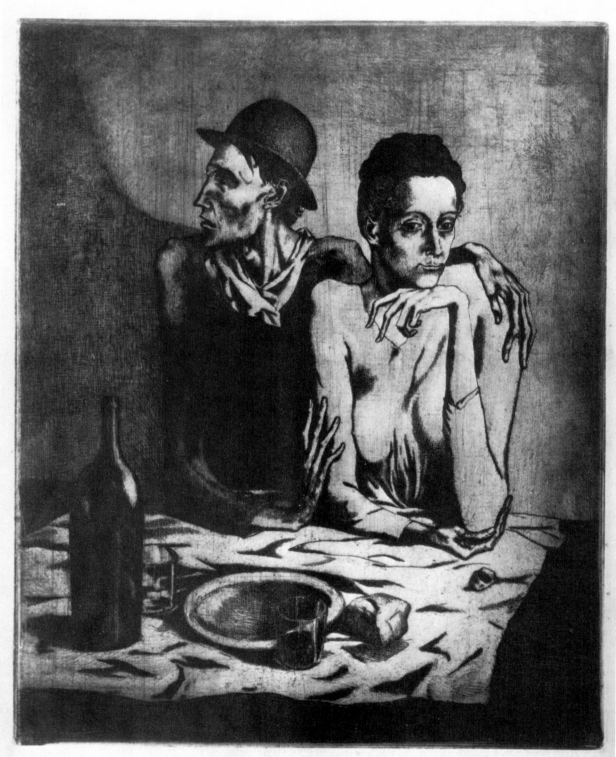

54. **La comida frugal.** *París, 1904.*
 Picasso sólo había hecho un aguafuerte antes de éste, El zurdo, en Barcelona y en
 1899. Pero, en realidad, su carrera como grabador empieza aquí, tras las
 indicaciones que le dio el pintor Ricard Canals.

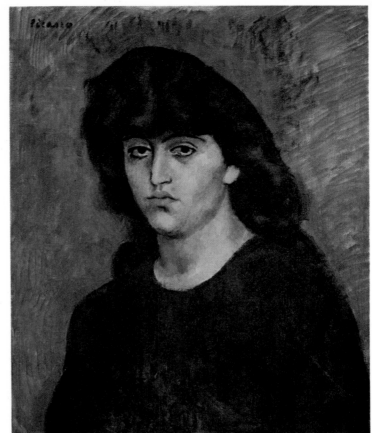

55. ***Retrato de Suzanne Bloch.***
París, 1904.
*La época azul, en París, se
transformó y perdió su carácter
dramático...*

56. ***Mujer recogida.*** *París, 1904.*
*Si la mujer, con su actitud, nos
recuerda las de Barcelona, la
pincelada nos hace patente la
preponderancia de los valores
plásticos, que aquí llegan a la
abstracción.*

55

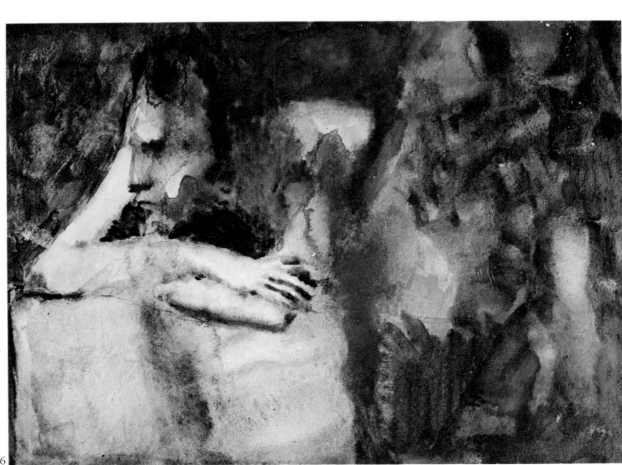

56

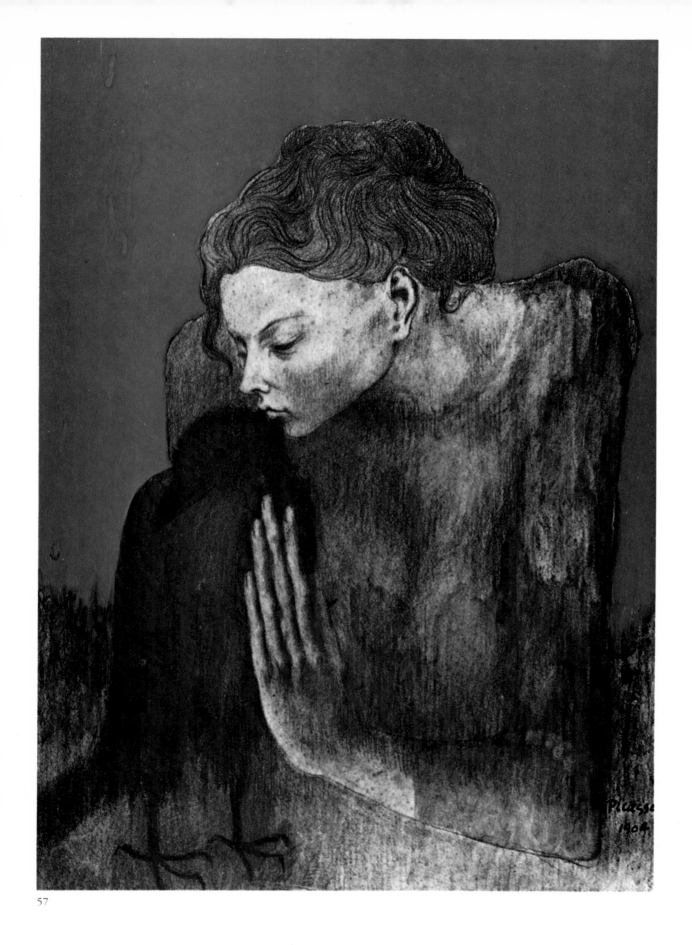

57

57. **La mujer del cuervo.** *París, 1904.*
El azul ultramar y un poco metálico del fondo contrasta y subraya el
expresionismo de la composición.

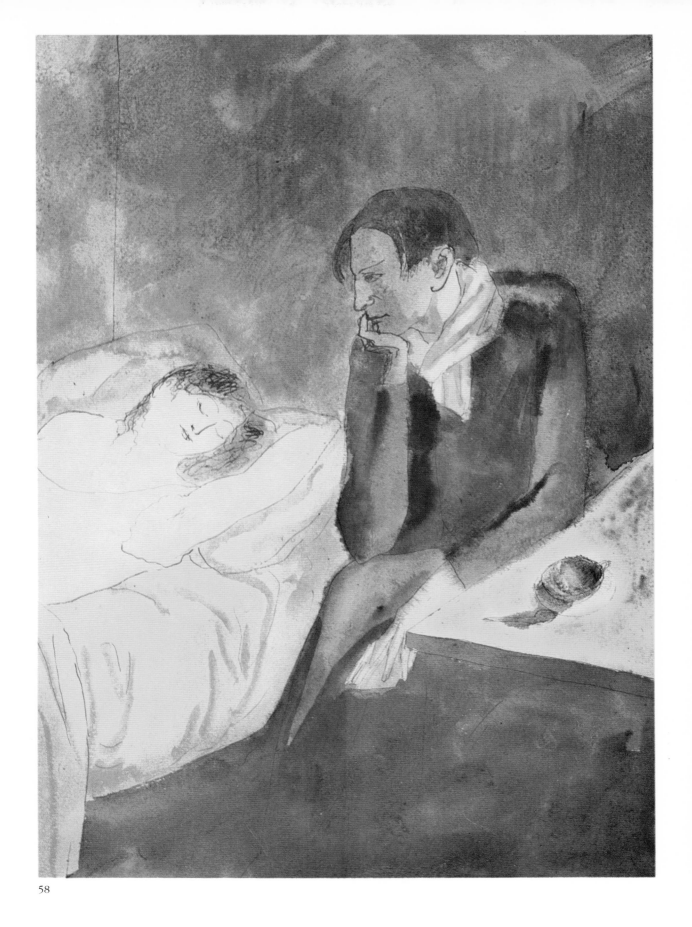

58

58. **Mujer dormida.** *París, otoño de 1904.*
 Entre la época azul y la época rosa hay unas cuantas composiciones, como ésta, en las que dominan los ocres del otoño.

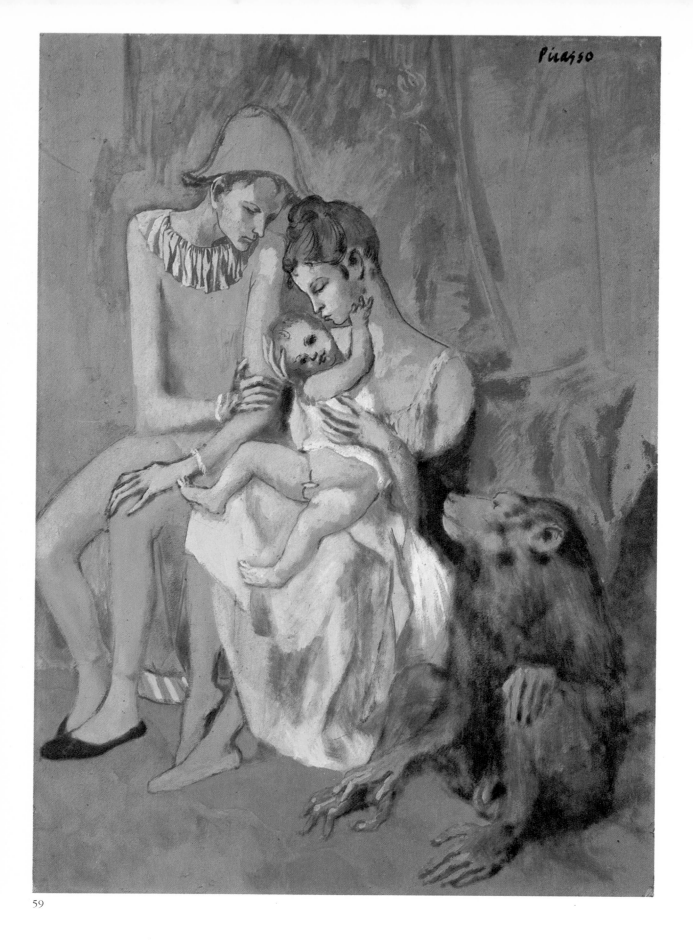

59

59. **Familia de acróbatas con un mono.** *París, 1905.*
El teatro «visto por dentro» interesa a Picasso mucho más que la misma representación.

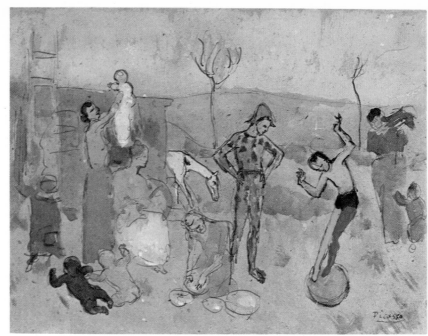

60

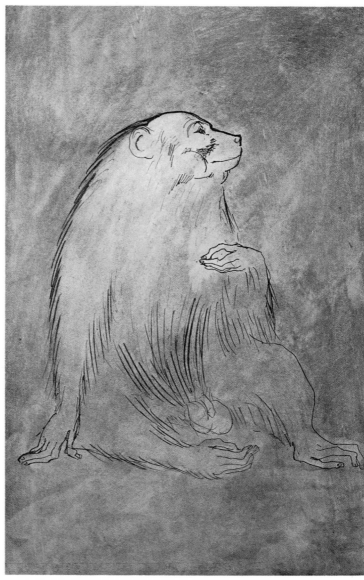

61

60. **Familia de saltimbanquis.**
París, 1905.
En esta breve acuarela
encontramos una síntesis de
muchos de los temas de la época
rosa.

61. **Mono sentado.** *París, 1905.*
La sobriedad y la precisión del
trazo no pueden ser mayores.
Parece como si el artista hubiera
estado observando a este mono
durante toda su vida.

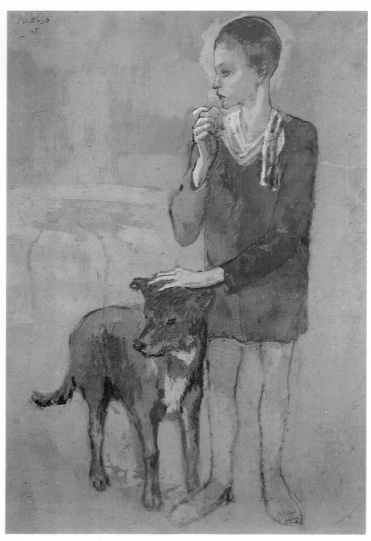

62

63

62. **El muchacho del perro.** *París, 1905.*
 *Obra considerada de la época rosa, pero
 en la que la preponderancia del azul nos
 indica que las fronteras entre una y otra
 son difíciles de establecer.*

63. **Doble esbozo para
 «El equilibrista de la bola».**
 París, 1905.
 *Antes de emprender una obra mayor,
 Picasso explora sus posibilidades...*

64. **El equilibrista de la bola.** *París, 1905.*
 *Las cualidades de «fresco» que tiene el
 fondo de esta composición nos anuncian
 ciertos problemas que se impondrán con el
 cubismo.*

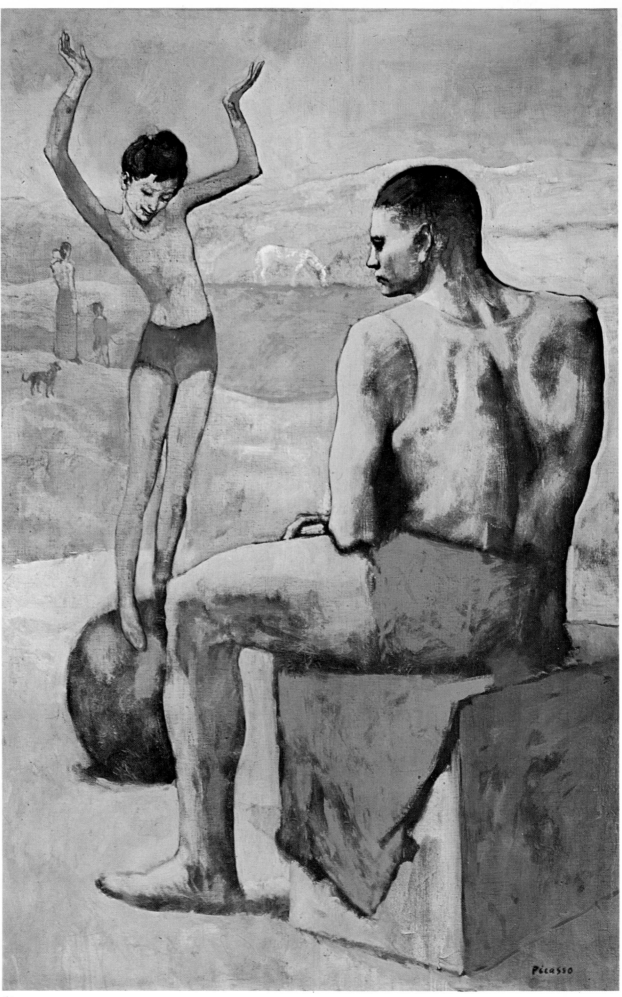

64

65. **_Organista ambulante, de pie._**
París, 1905.
_Un esbozo que nos da el personaje
completo._

66. **_Amazona encima de un caballo._**
París, 1905.
_Toda la poesía del circo parece
condensada en este gouache sobre cartón._

67. **_Familia de acróbatas._** _París, 1905._
_La soledad del lugar nos hace patente la
soledad de los personajes; las carreras de
caballos del fondo parecen formar parte
de otro mundo._

68. **_Una barca en un canal._**
Schoorldam, 1905.
_En sus carnets, Picasso deja constancia
fidedigna de su paso por Holanda._

65

66

67

68

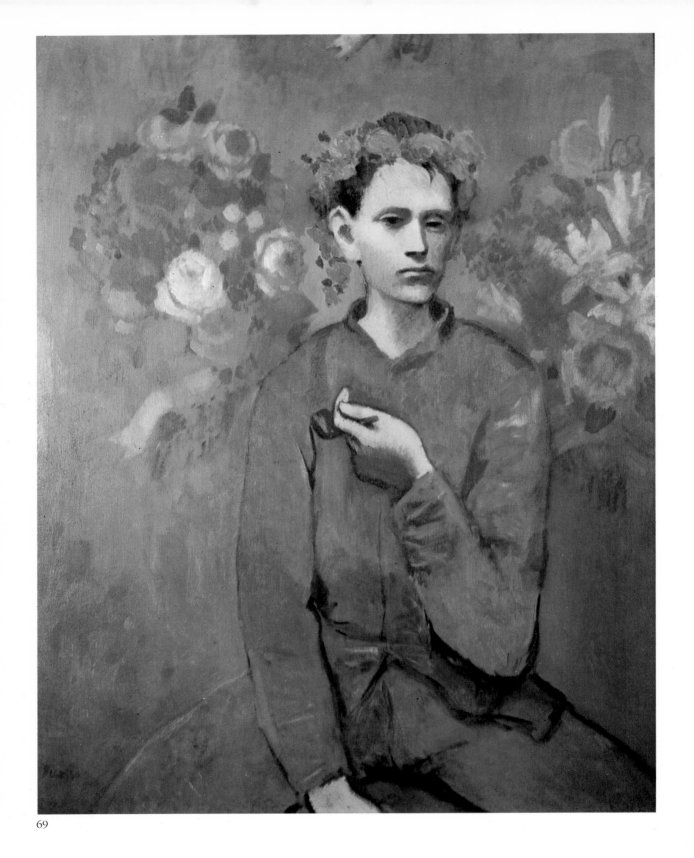

69

69. **El muchacho de la pipa.** *París, 1905.*
El personaje es todavía «azul», pero el fondo es «rosa». La corona de flores que ciñe la cabeza del muchacho parece que quiera dar prioridad a la visión amable sobre la dramática.

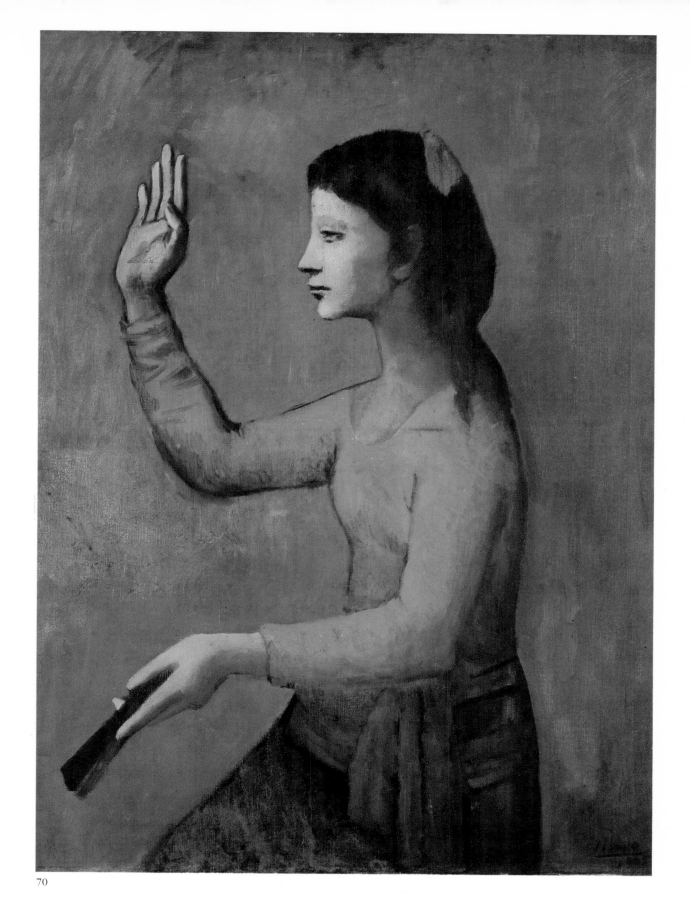

70

70. **La mujer del abanico.** *París, 1905.*
Influencia del arte egipcio y despedida de la época azul, que se adentra en la época rosa.

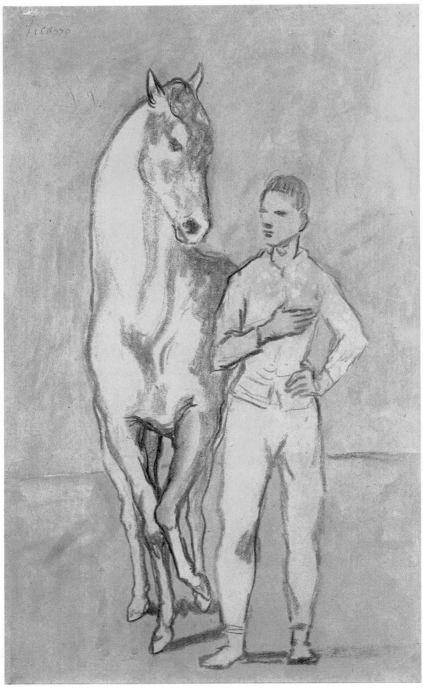

71

72

71. **Muchacho y caballo.** *París, 1906.*
El artista parece que se complace
aquí en celebrar la belleza animal
tanto o más que la humana.

72. **Esbozo para «La Arcadia».**
París, 1906.
Una bocanada de aire fresco invade
las obras del pintor. Es una
llamada de la naturaleza.

73. **El aseo.** *Gósol, verano de 1906.*
La idea de la belleza mediterránea y
de una Cataluña griega palpita en
esta celebrada composición, pintada
en un pueblecito del Pirineo
leridano.

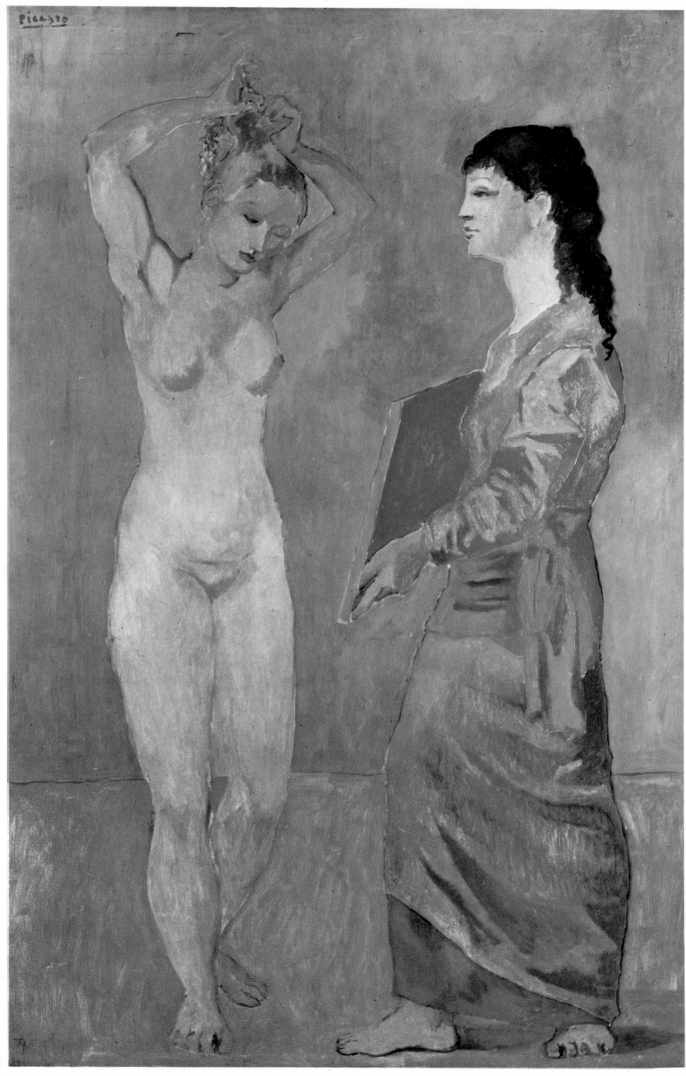

74

75

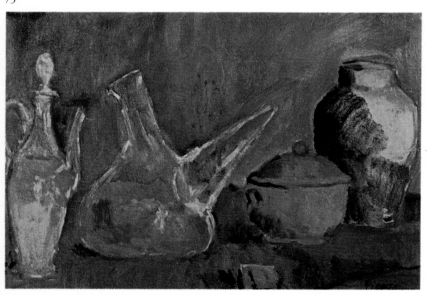

74. **Fernande montada en un mulo.**
Gósol, verano de 1906.
Con el Pedraforca al fondo...

75. **Bodegón con porrón.**
Gósol, verano de 1906.
El porrón seguirá siendo, para Picasso, uno de los signos de identidad de Cataluña.

76. **La mujer de los panes.**
Gósol, verano de 1906.
Una figura que, a través de las postales, se ha hecho célebre. Los ocres ponen en fuga, de manera visible, a los rosas.

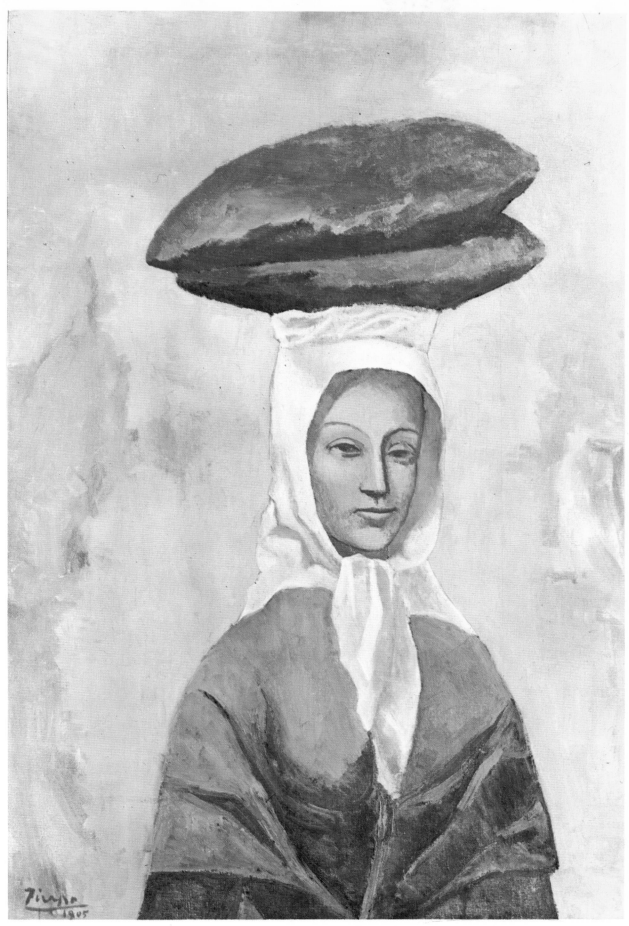

76

77

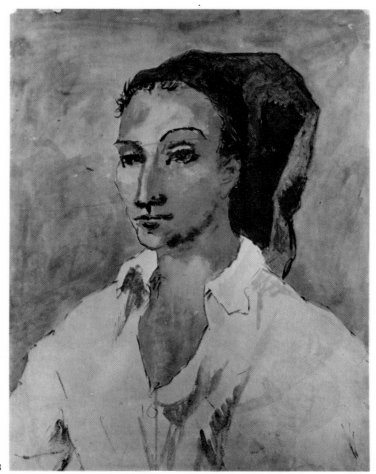

78

77. **Fernande, con pañuelo de cabeza.**
 Gósol, verano de 1906.
 La figura de Fernande es estilizada como las de las gosolanas, pero todas ellas lo son por una nueva posible influencia de El Greco. Miquel Utrillo acababa de publicar una monografía sobre él.

78. **Joven gosolano con «barretina».**
 Gósol, verano de 1906.
 Las figuras con «barretina» que conocemos de Gósol la llevaban siempre tirada hacia atrás.

79. **Gran desnudo de pie.**
 Gósol, verano de 1906.
 ¿Grecia? ¿Clasicismo? ¿Mediterraneísmo? Tal vez mucho más y mucho menos que eso: la belleza de la mujer, desnuda y sin atributos.

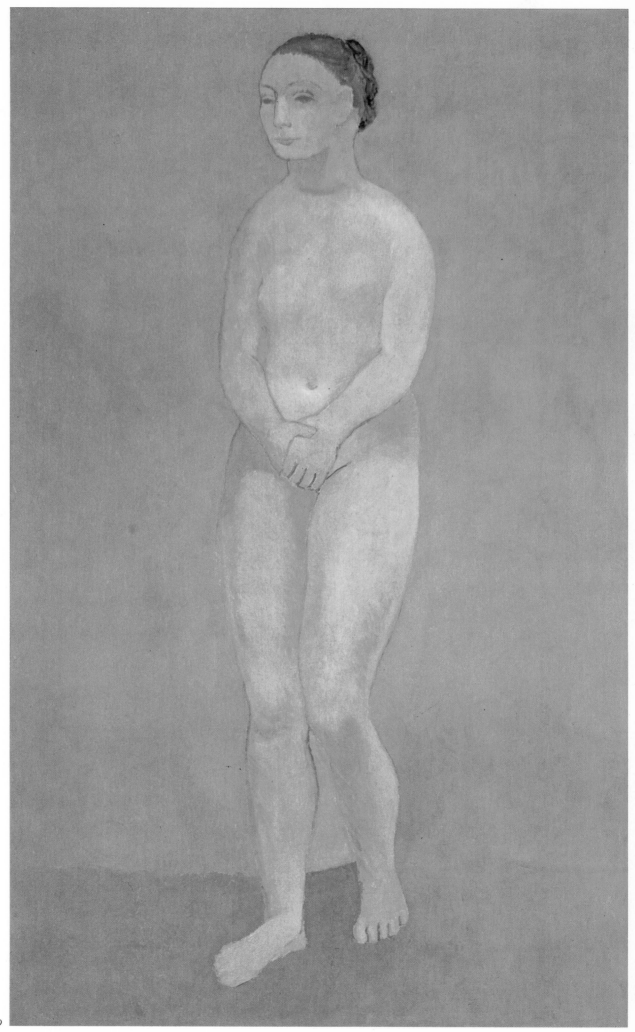

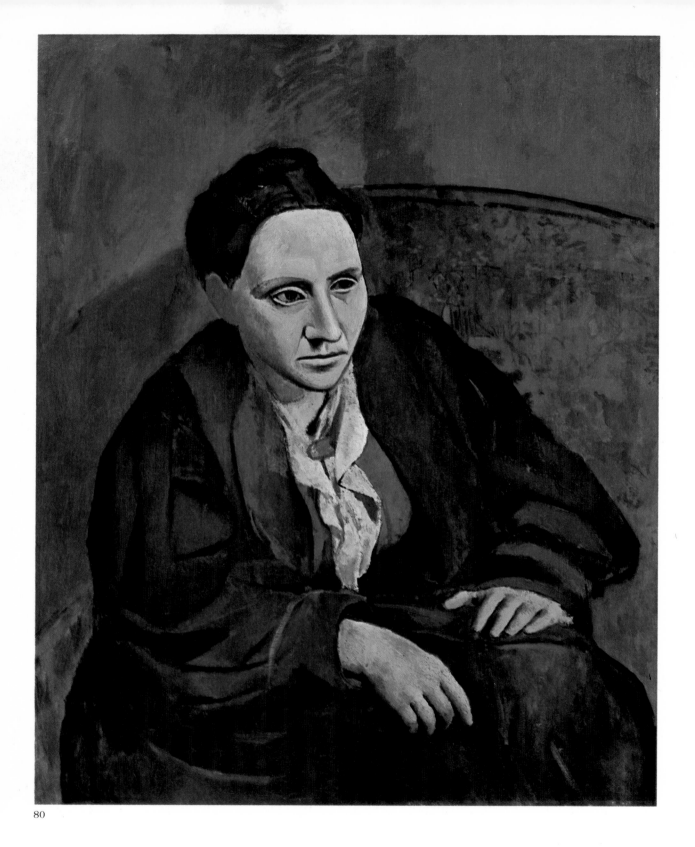

80

80. ***Retrato de Gertrude Stein.*** *París, 1906.*
*Este retrato fue para Picasso un campo de batalla. La conversión del rostro en
máscara es una de las luchas más visibles.*

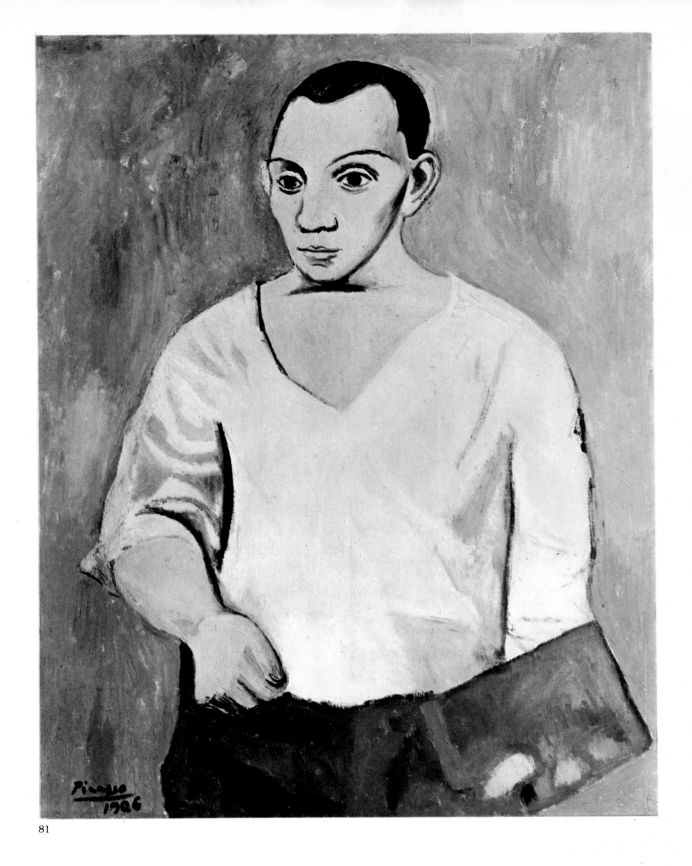

81

81. ***Autorretrato con la paleta en la mano.*** *París, 1906.*
Los admirados ojos del artista parecen indicarnos una expectación sobre lo que le está ocurriendo...

82

82. **Estudio para «Dos mujeres enlazadas».**
 París, 1906.
 Estas dos mujeres están, pictóricamente, a medio
 camino entre las de Gósol y las que precederán
 al cubismo.

83. **Cabeza de medio perfil izquierdo.**
 París, otoño de 1906.
 Búsqueda de estructuras simplificadas del rostro
 humano.

84. **Dos mujeres desnudas.**
 París, otoño-invierno de 1906.
 Ni la belleza femenina ni cualquier otra cosa
 pueden distraer a Picaso de su búsqueda
 exclusivamente plástica.

83

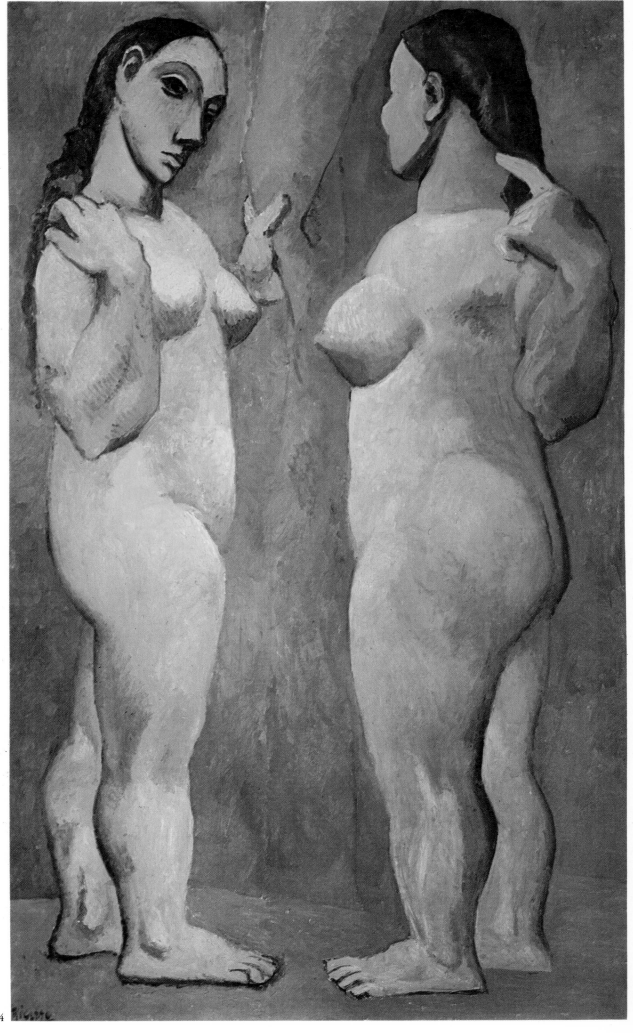

84

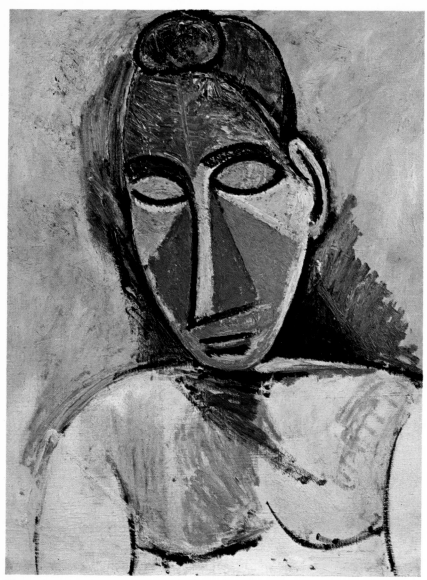

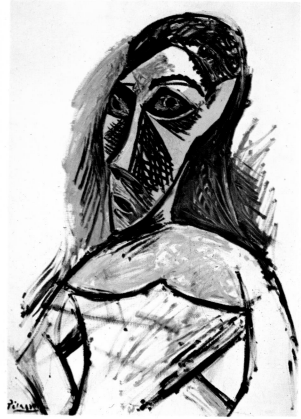

85

86

85. **Busto de mujer con los ojos cerrados.** *París, primavera de 1907.*
La búsqueda de estructuras simplificadas es paralela a la búsqueda colorística.

86. **Torso de mujer de medio perfil izquierdo.**
París, primavera-verano de 1907.
El color se hace a veces estridente y casi elemental.

87. **Una de las «señoritas».** *París, primavera-verano de 1907.*
Las estructuras parecen ponerse al unísono con los colores...

88. **Busto de una «señorita».** *París, verano de 1907.*
Los resultados obtenidos por el artista en algunos de sus hallazgos le acercan al arte de los pueblos primitivos.

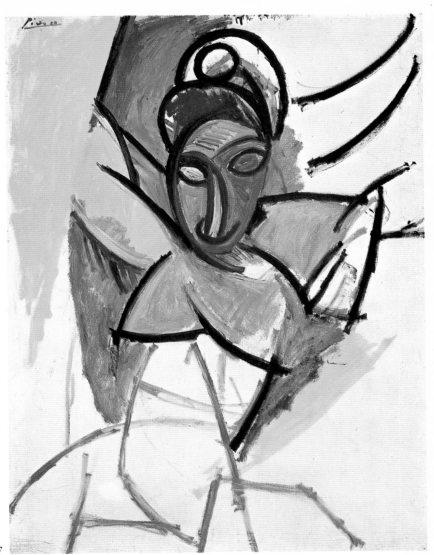

87

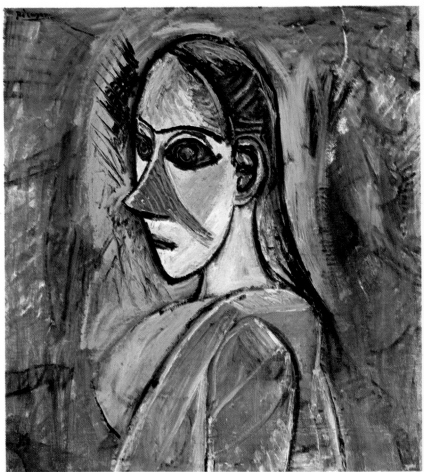

88

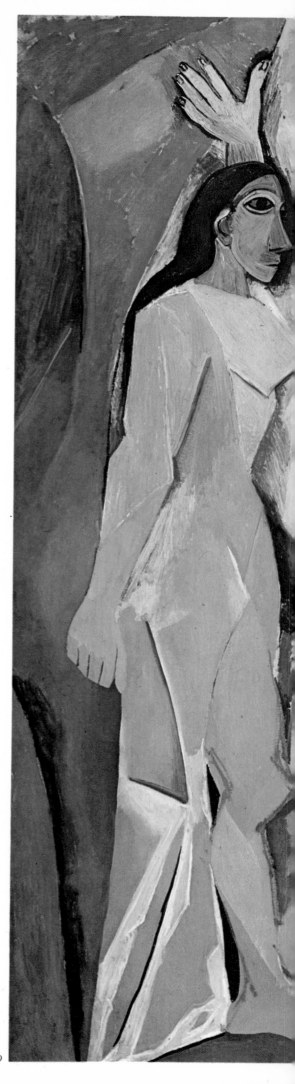

89. **Las señoritas de la calle de Avinyó.**
París, primavera-verano de 1907.
Esta obra significa una pequeña revolución en el arte occidental
y constituye el punto de partida de un arte nuevo.

89

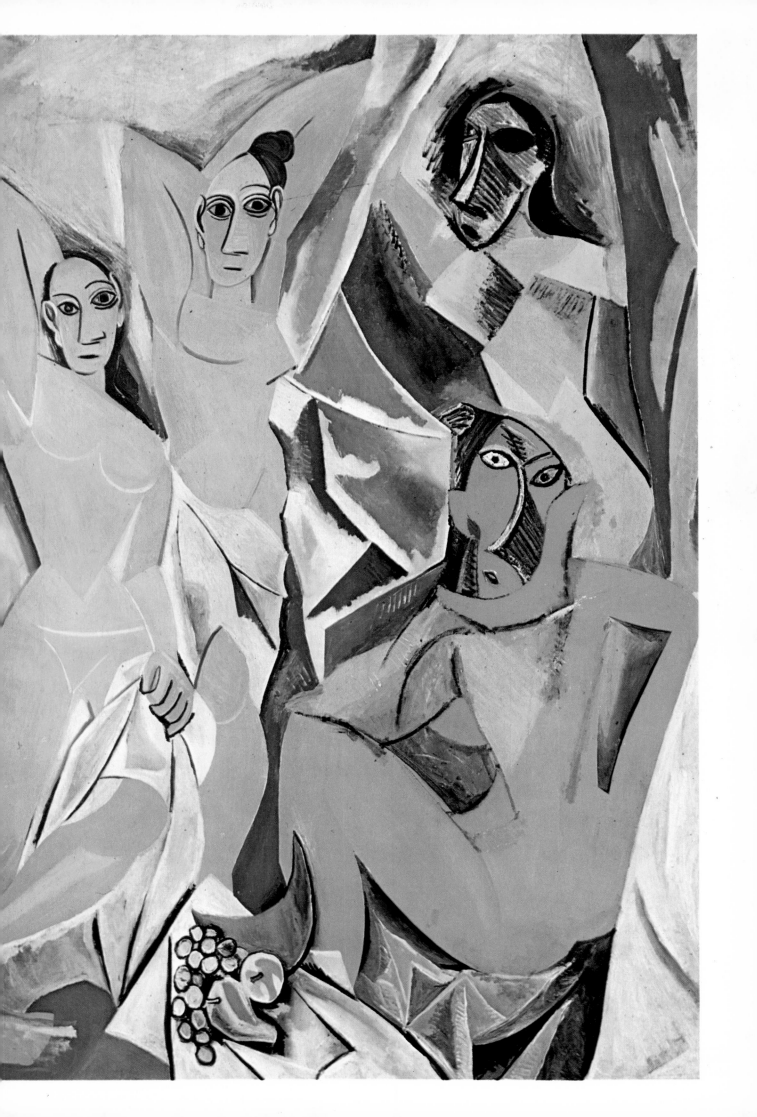

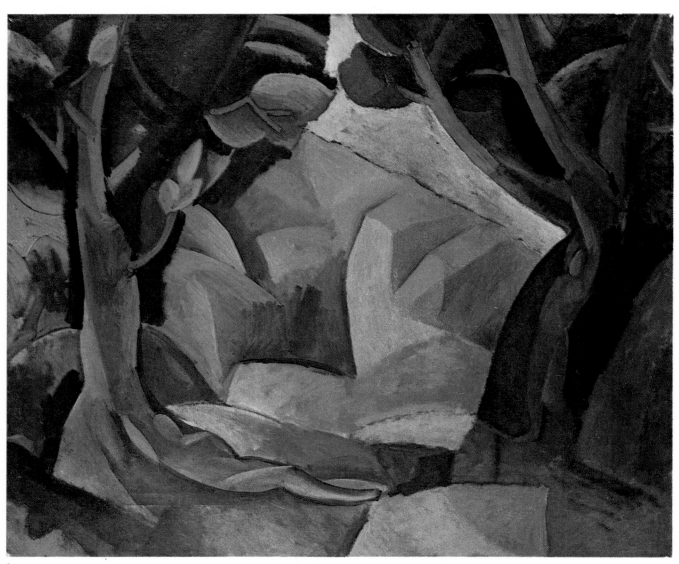

90

90. **Paisaje con dos figuras.** *¿París?, verano de 1908.*
 Las figuras se integran hasta tal punto en el paisaje que casi se confunden con él.
 Las tenemos que descubrir.

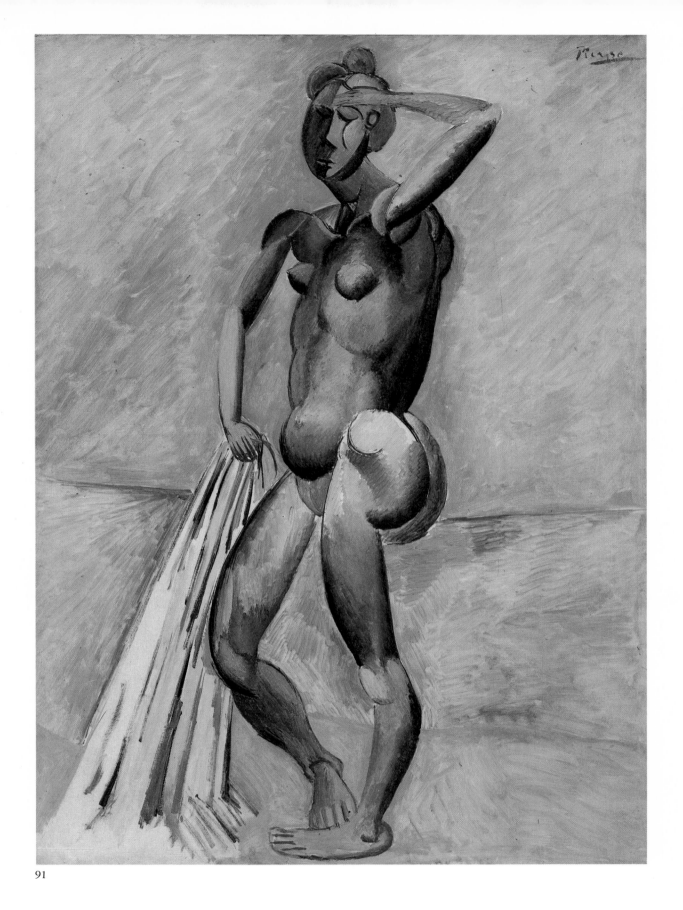

91

91. **Bañista.** *París, invierno de 1908-1909.*
La misma palabra cubismo puede engañar, como ocurre aquí, sobre el auténtico
contenido de este movimiento artístico.

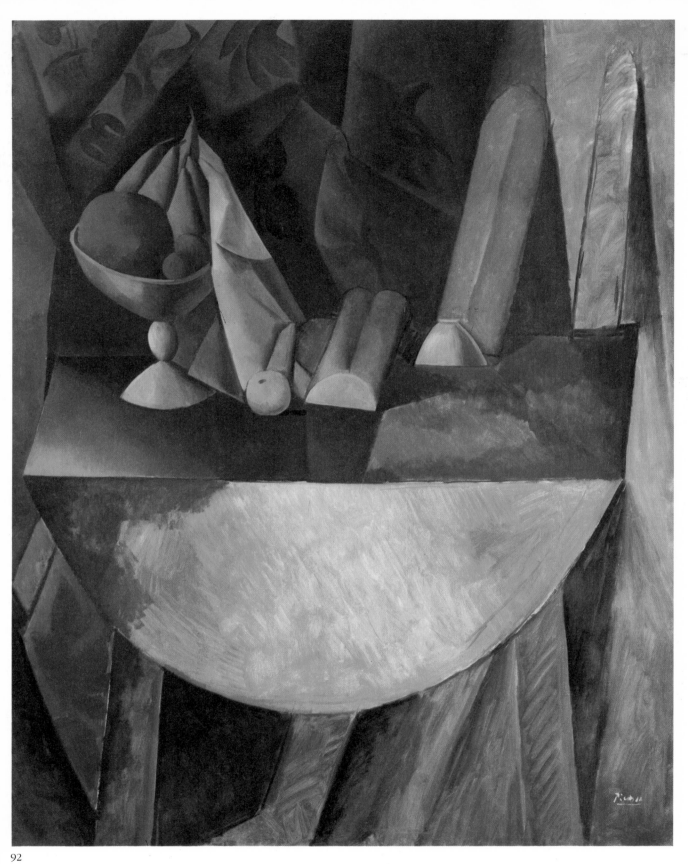

92

92. **Pan y frutero sobre una mesa.** *París, principios de 1909.*

93. **Retrato de Fernande.** *Horta de Ebro, verano de 1909.*
 La influencia de Cézanne es todavía visible, pero la geometrización aumenta.

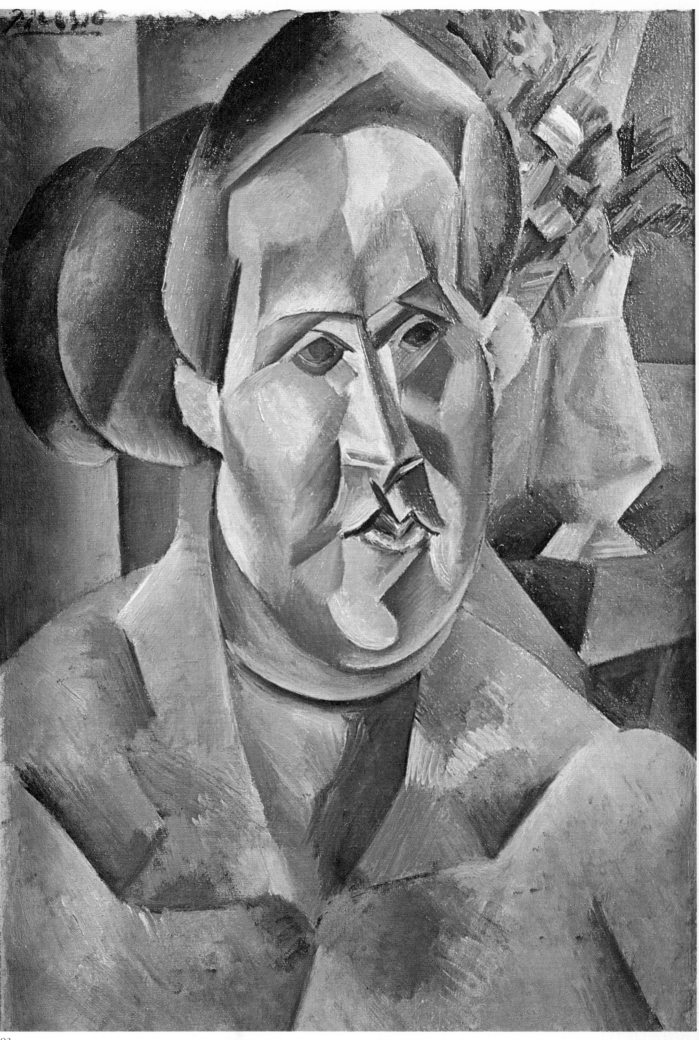

93

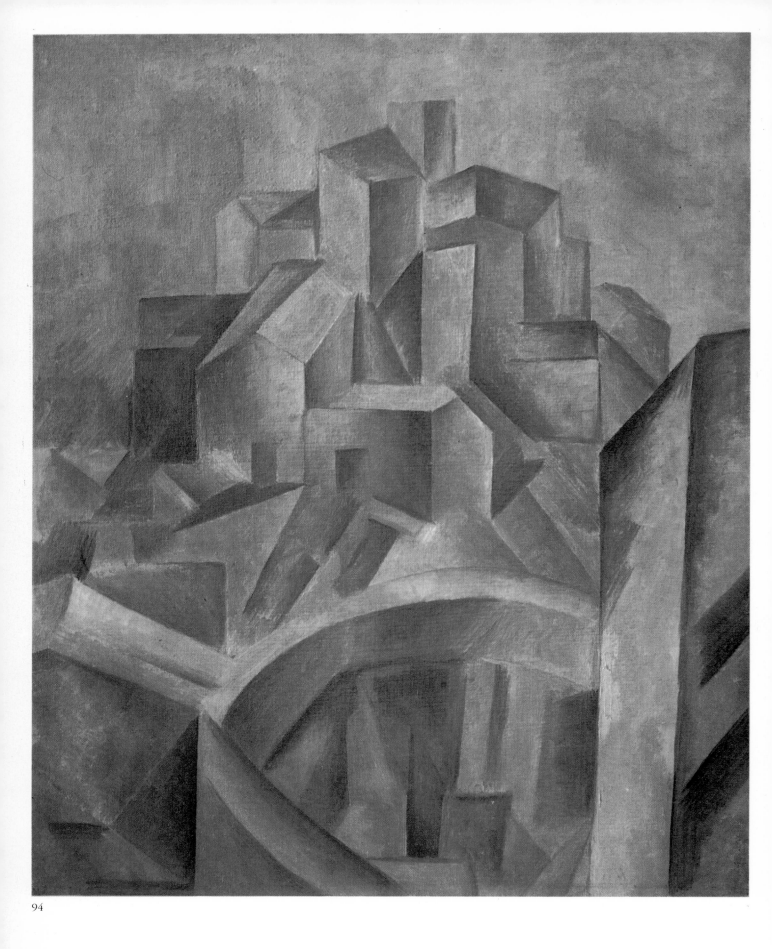

94

94. **El estanque de Horta.** *Horta de Ebro, verano de 1909.*
La parte más característica de la obra pintada en Horta puede designarse con el
nombre de cubismo geométrico.

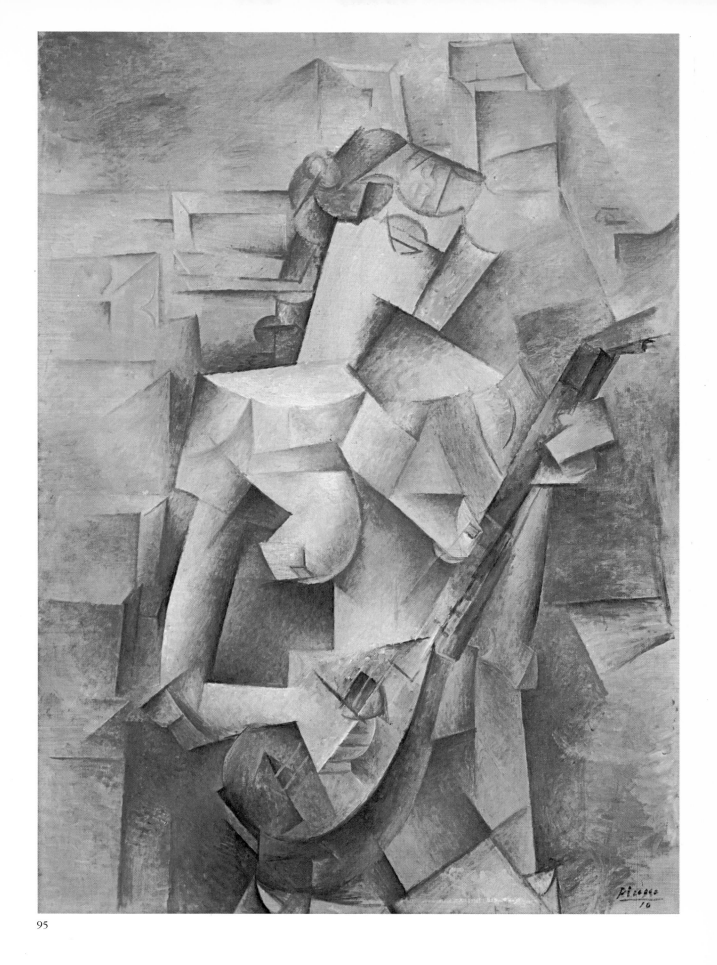

95

95. **_Muchacha con mandolina._** _París, principios de 1910._
Las dos mitades de esta obra nos relatan la lucha del momento: en la parte baja
vemos las tres dimensiones, mientras que la alta es completamente plana.

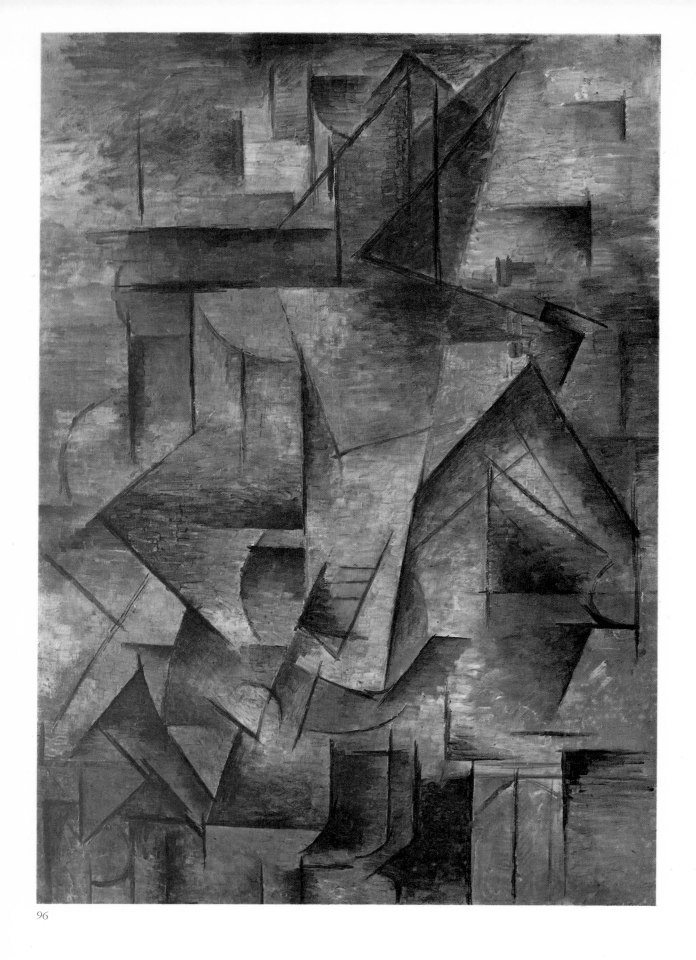

96

96. **El guitarrista.** *Cadaqués, verano de 1910.*
 La obtención de la pintura plana ha coincidido, para Picasso, con la obtención de
 la abstracción.

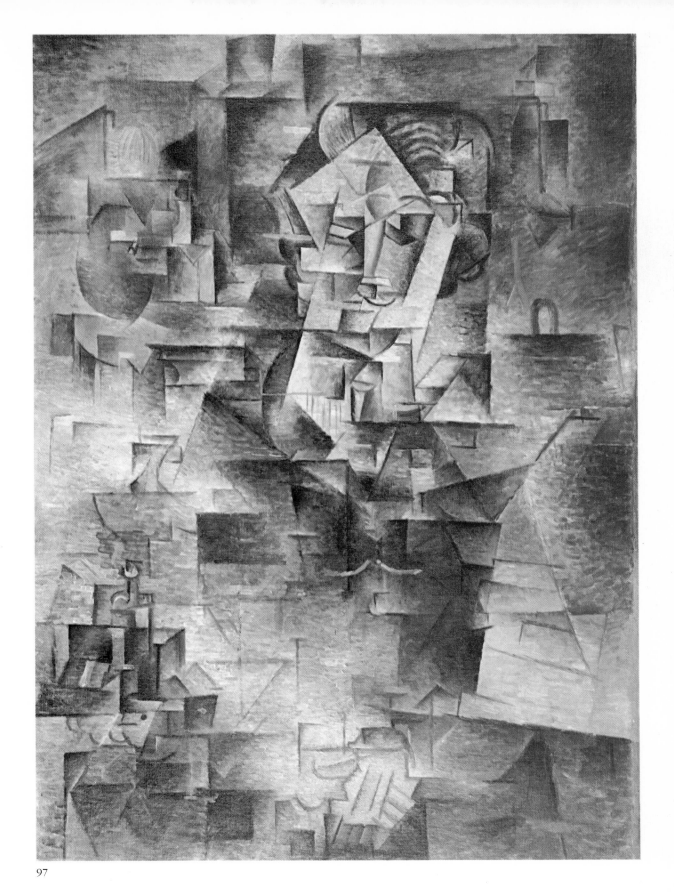

97. **Retrato de Kahnweiler.** *París, otoño de 1910.*
El artista parece haber resuelto el problema del retrato con el de la
bidimensionalidad.

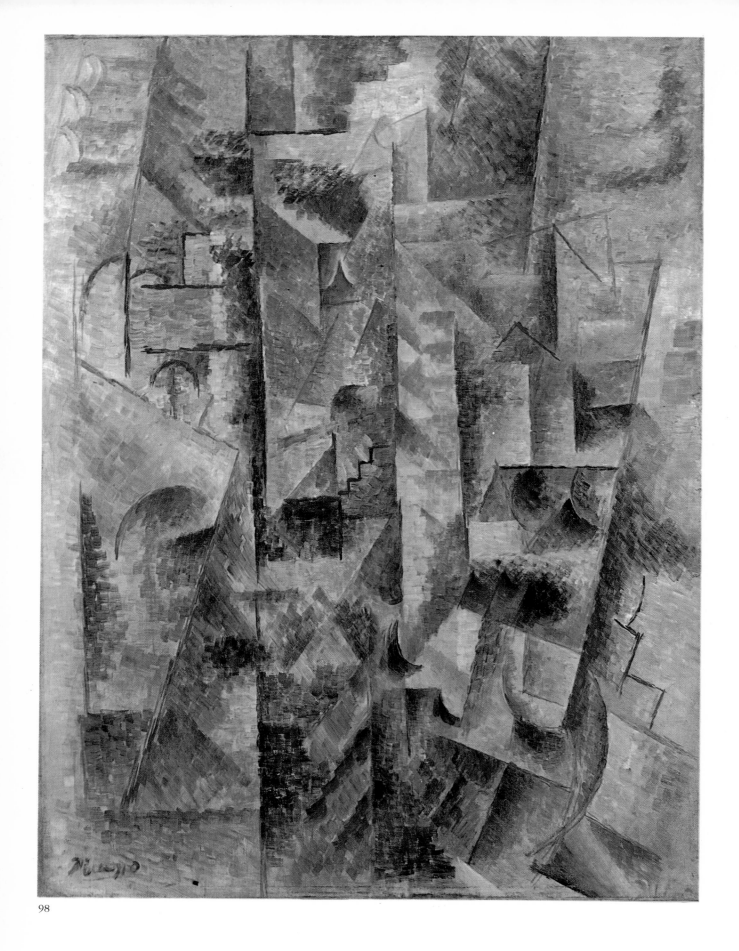

98

98. _Paisaje de Céret._ _Céret, verano de 1911._
_La abstracción continúa, pero empezamos a adivinar en ella algunos elementos de
la realidad._

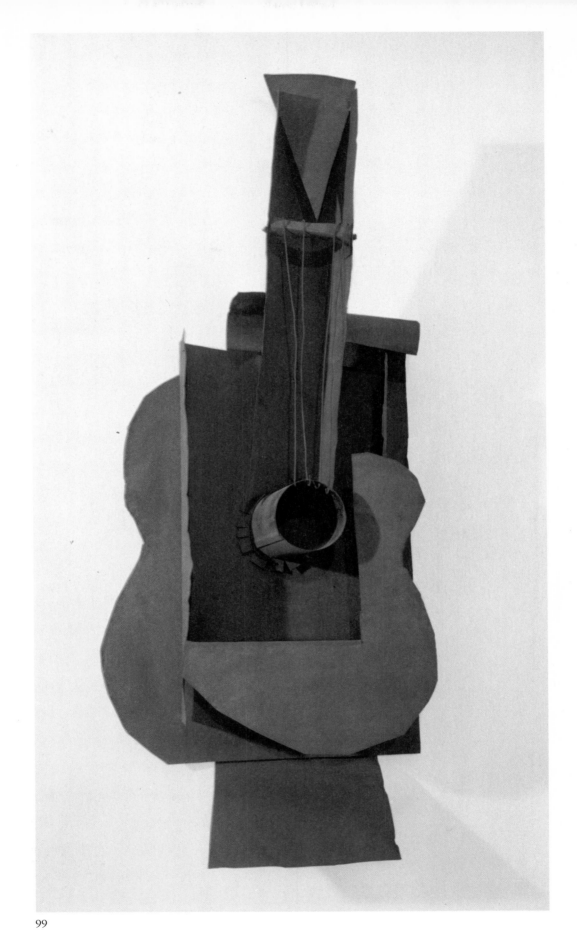

99

99. **El guitarrón.** *París, principios de 1912.*
El cubismo es ya un lenguaje maduro, capaz de expresarlo todo con materiales diversos.

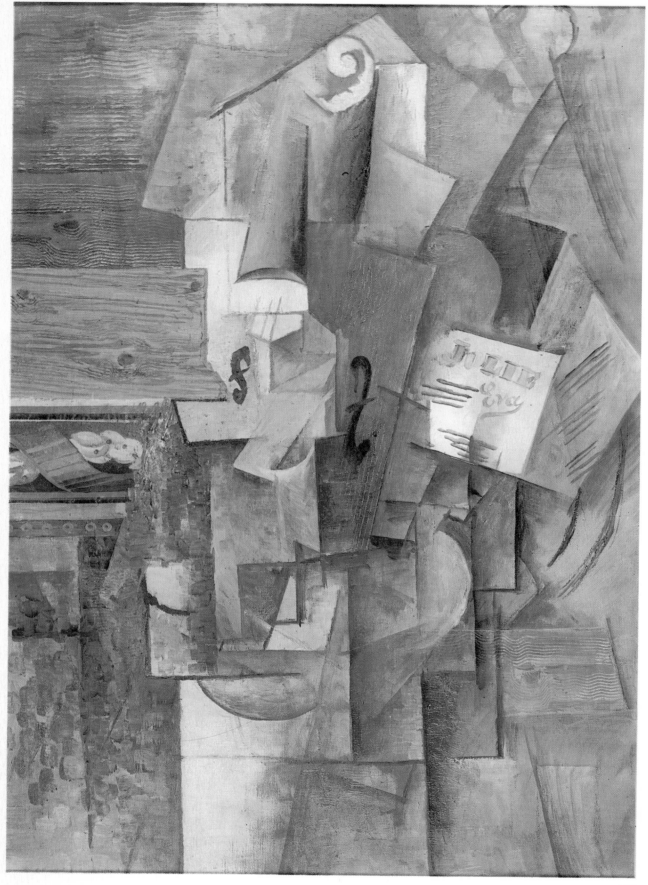

100. **El violín.** *(Jolie Eva). Céret, primavera de 1912.*
«Eva bonita», «Amo a Eva»... Pero lo cierto es que ésta será la única de las
compañeras de Picasso a la que éste no representará nunca.

101. **Bodegón de la silla de mimbre.** *París, mayo de 1912.*
Esta obra es considerada la primera en que aparece un papier collé, *que es lo*
que representa el asiento de mimbre.

102. **Nuestro futuro está en el aire.** *París, primavera de 1912.*
Picasso recurre al cuadro de estructura ovalada que parecía en desuso.

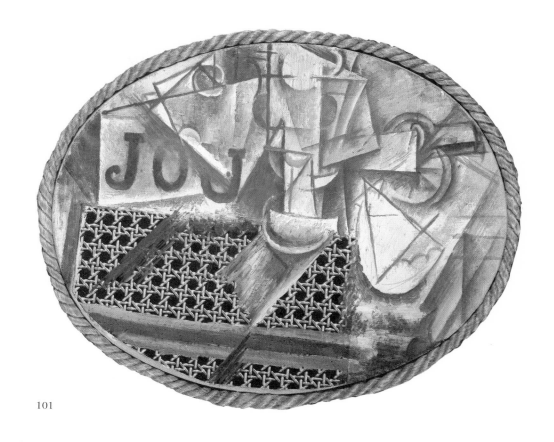

101

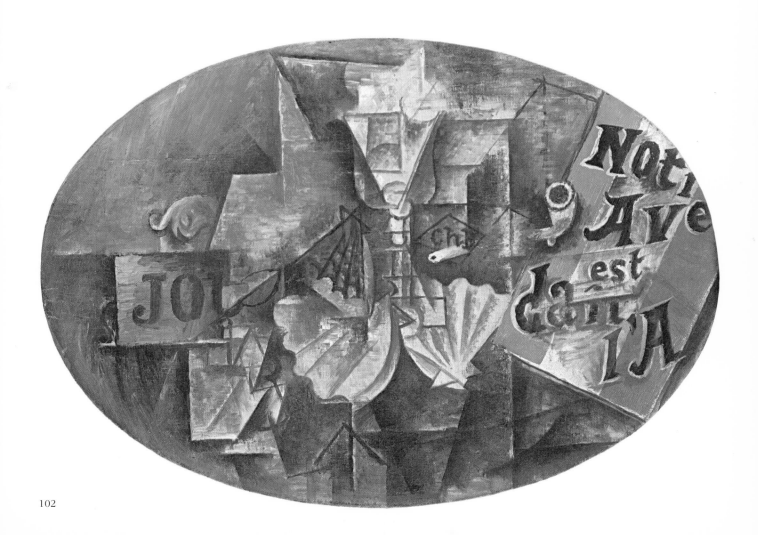

102

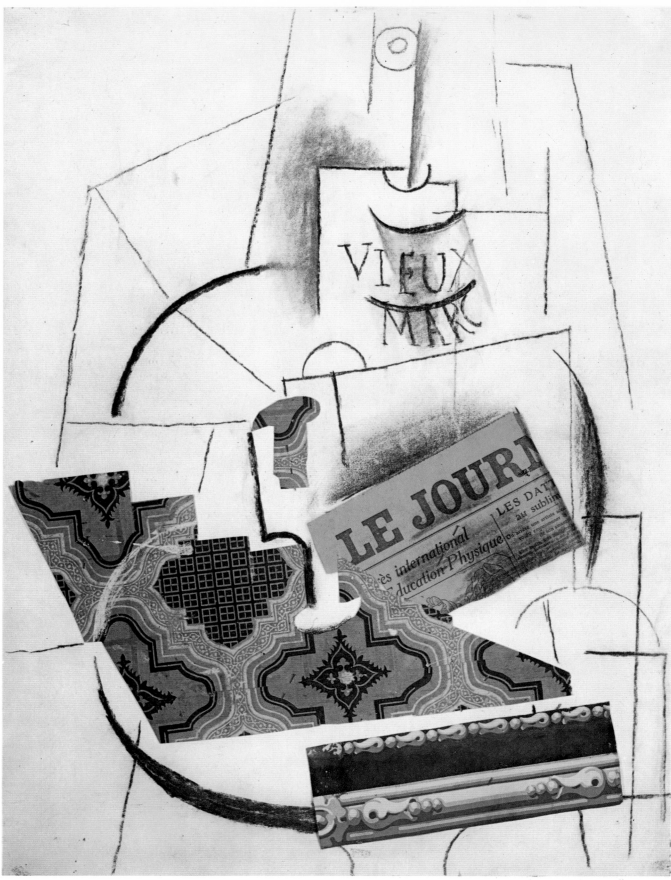

103

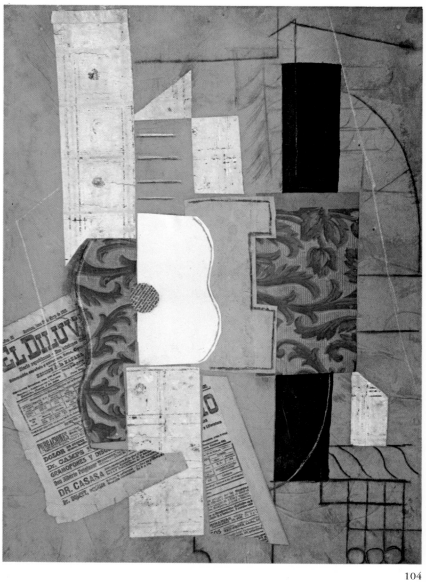

104

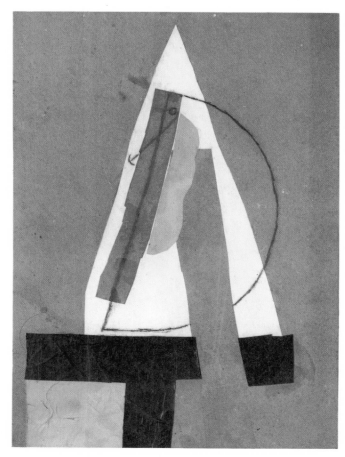

105

103. **Botella de «Vieux Marc».**
Céret, 1913.
Es uno de los más conocidos y
típicos papiers collés.

104. **Guitarra.**
Céret, primavera de 1913.
Los papiers collés son un elemento
«tangible», que hace contrapeso a
la abstracción anterior.

105. **Cabeza.**
París o Céret, principios de 1913.
También en los papiers collés
perdura la estructura piramidal.

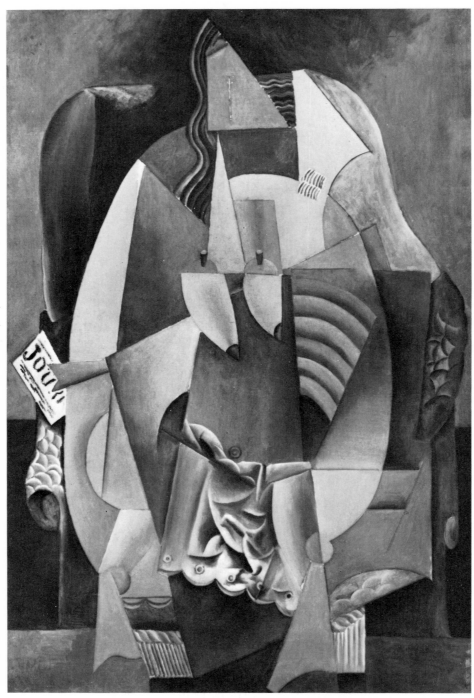

106

106. **Mujer en camisón.** *París, otoño de 1913.*
El cubismo vuelve a aliarse, aquí, con la figuración.

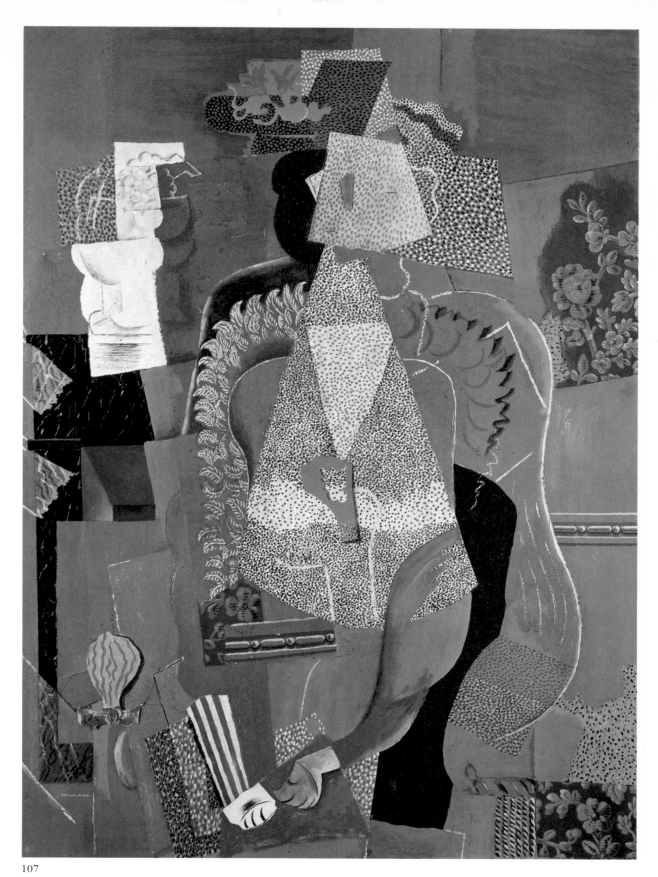

107

107. **Retrato de muchacha.** *Avignon, verano de 1914.*
*Todos los elementos de esta obra son pintados, aunque algunos parezcan estar
pegados.*

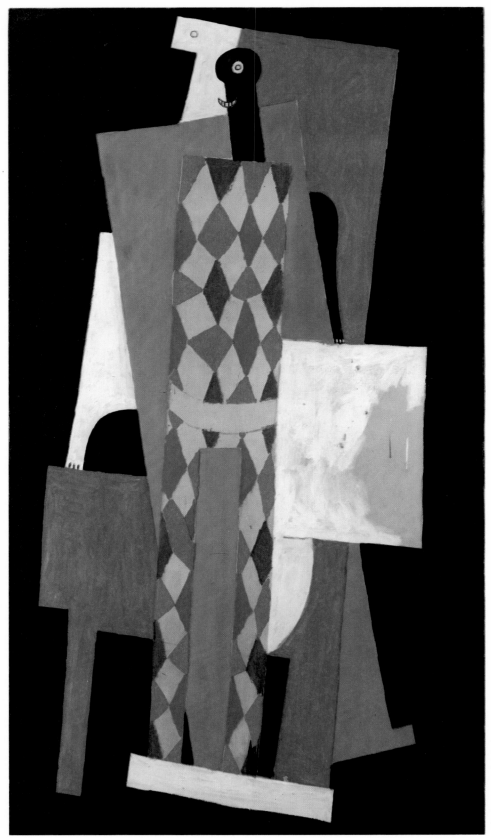

108

108. **Arlequín.** *París, 1915.*
 La voluntad de hacer una pintura plana es obtenida aquí sin tener que
 renunciar completamente a la realidad.

109. **Manola, puntillista.** *Barcelona, 1917.*
 El puntillismo es una de las formas que tomó el postimpresionismo.
 Pero el puntillismo de Picasso es muy sui generis.

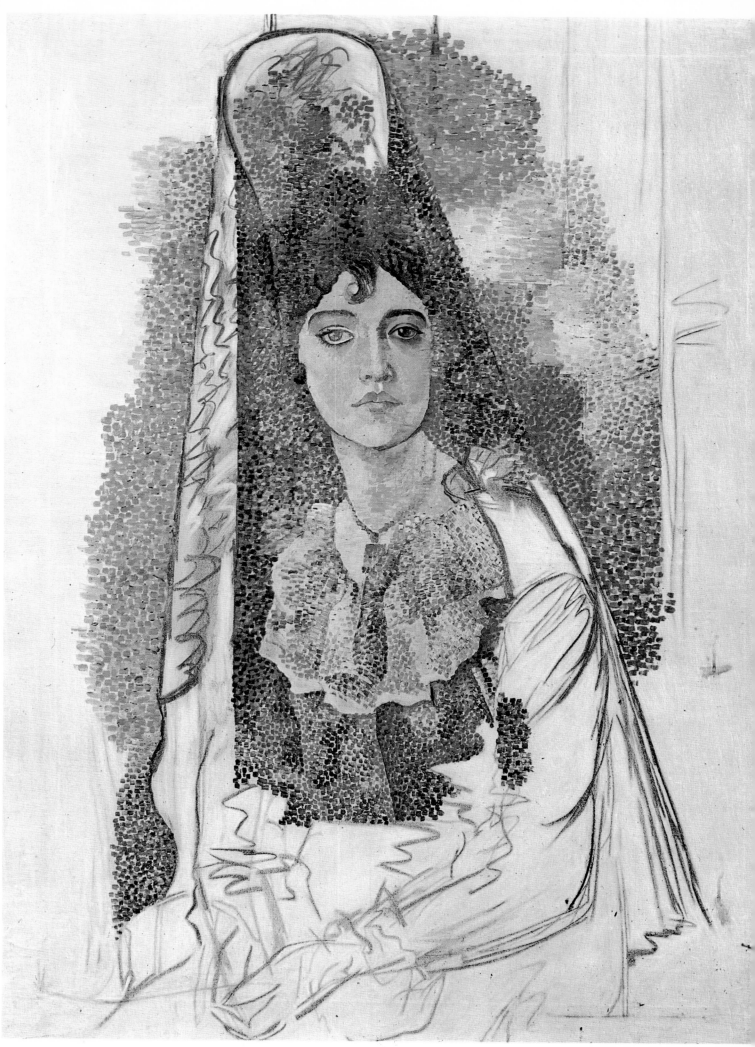

109

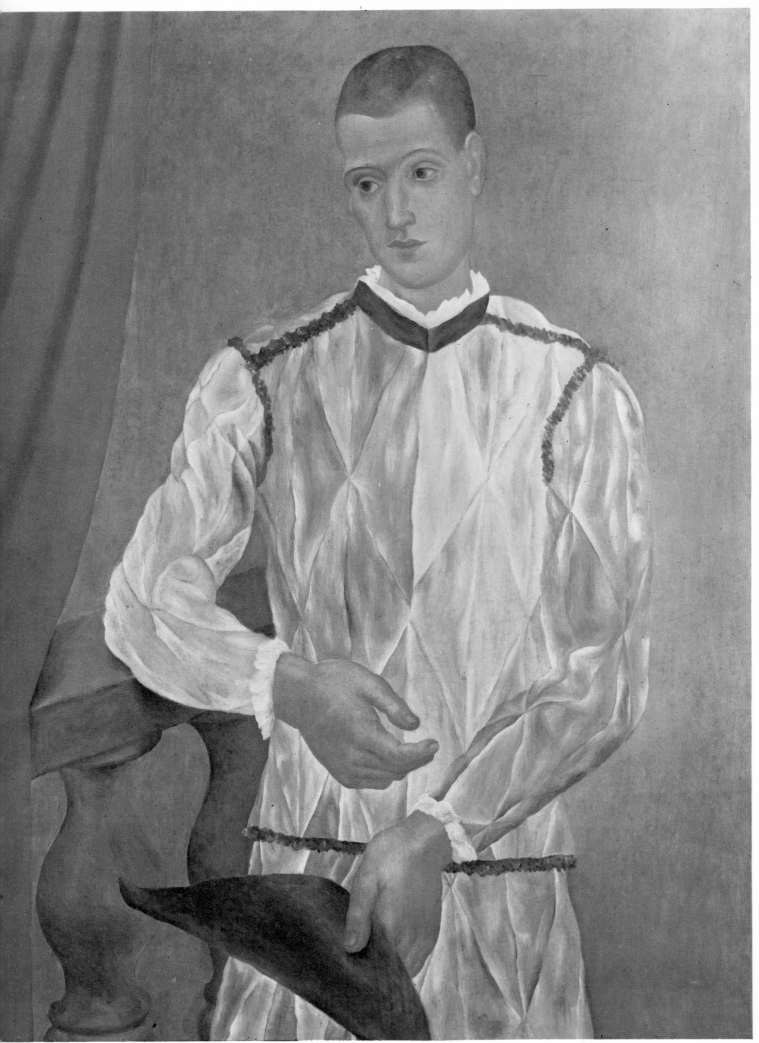

110

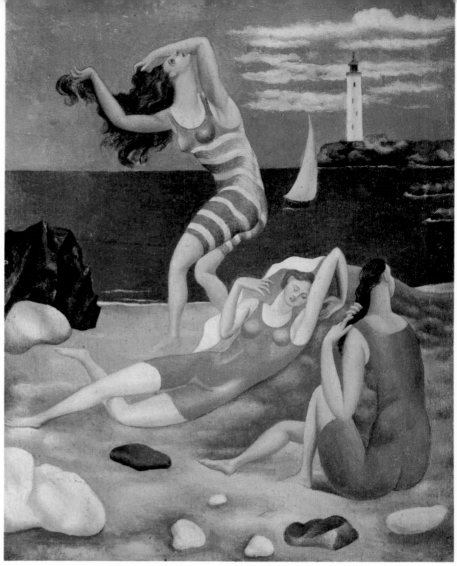

110. **Arlequín de Barcelona.**
Barcelona, 1917.
Bien podemos llamarlo Arlequín
de Barcelona, *toda vez que fue*
pintado en esta ciudad y
Picasso lo donó al Museo de
Barcelona en 1919.

111. **Las bañistas.**
Biarritz, verano de 1918.
¿De dónde pueden haber salido
estas estilizaciones en el creador
del cubismo? ¿Puede hablarse
aquí tal vez de colores
pompeyanos?

112. **Campesinos durmiendo.**
París, 1919.
Si no supiésemos que la obra es
de Picasso, nos habría sido
difícil adivinarlo. Picasso es
otro, como lo será otras muchas
veces.

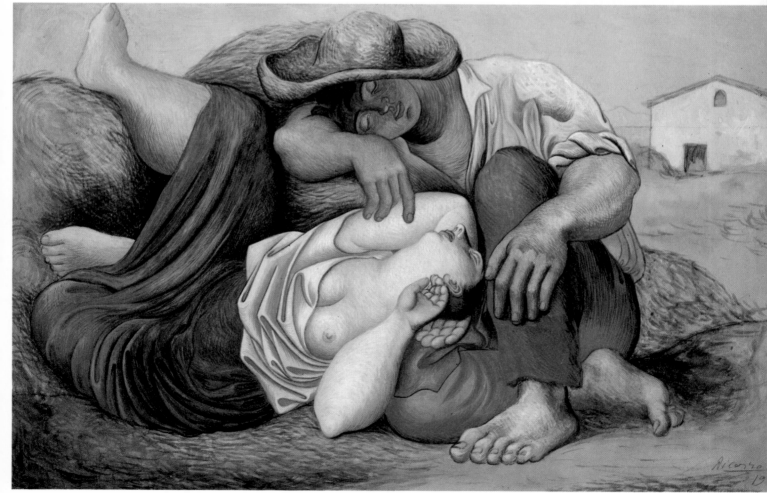

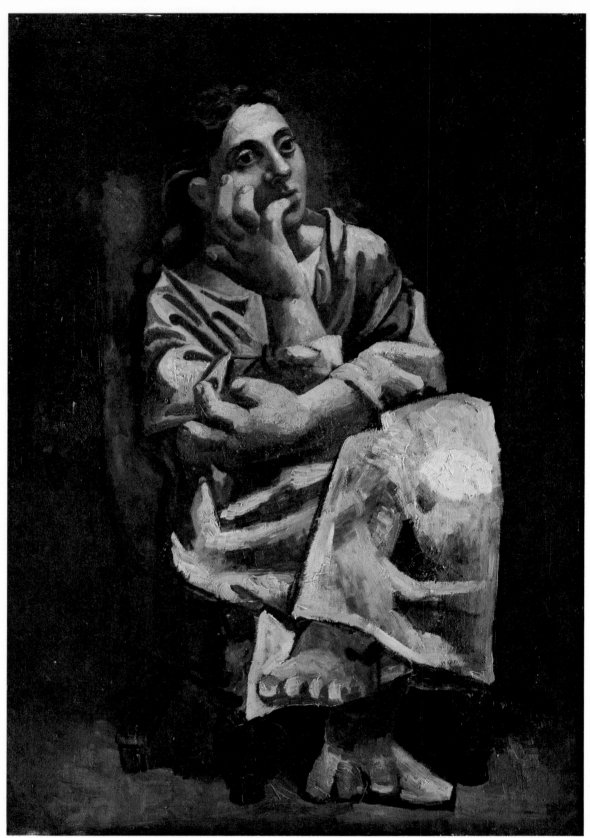

113

113. *Mujer sentada. París, 1920.*
Las formas abultadas, que ya aparecen en el Arlequín *de Barcelona, triunfan plenamente en este momento.*

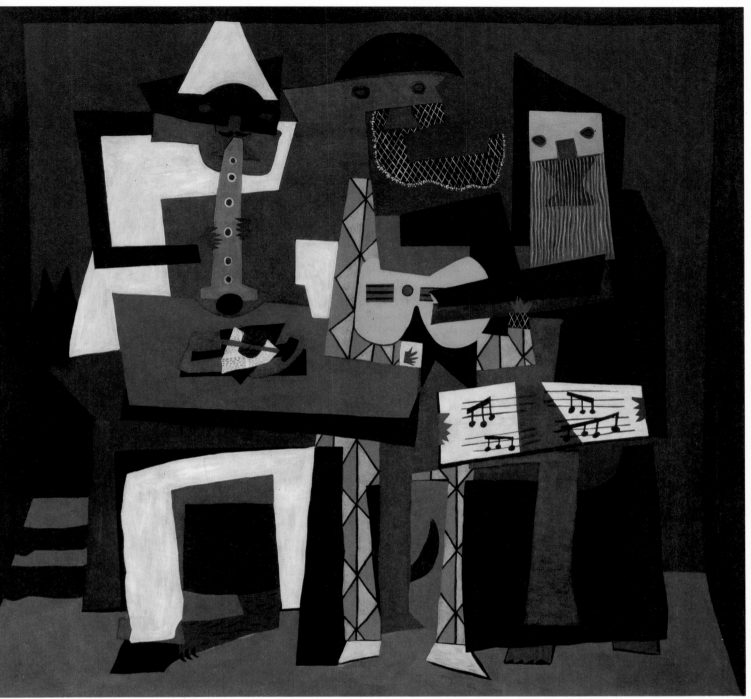

114

115

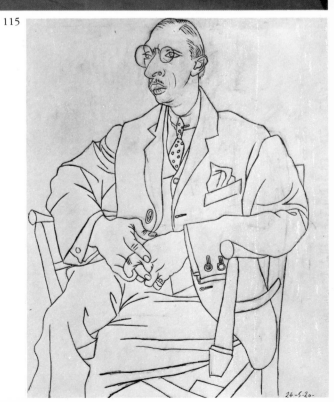

114. **Tres músicos.** *Fontainebleau, verano de 1921.*
*Aquí sí que la influencia italiana es visible.
Este nuevo cubismo contrasta, por la vivacidad
de los colores, con la austeridad de muchas
etapas del primer cubismo.*

115. **Retrato de Igor Stravinsky.**
*París, 24 de mayo de 1920.
Picasso ejecuta unos cuantos retratos
valiéndose exclusivamente de la línea, de una
precisión fulminante.*

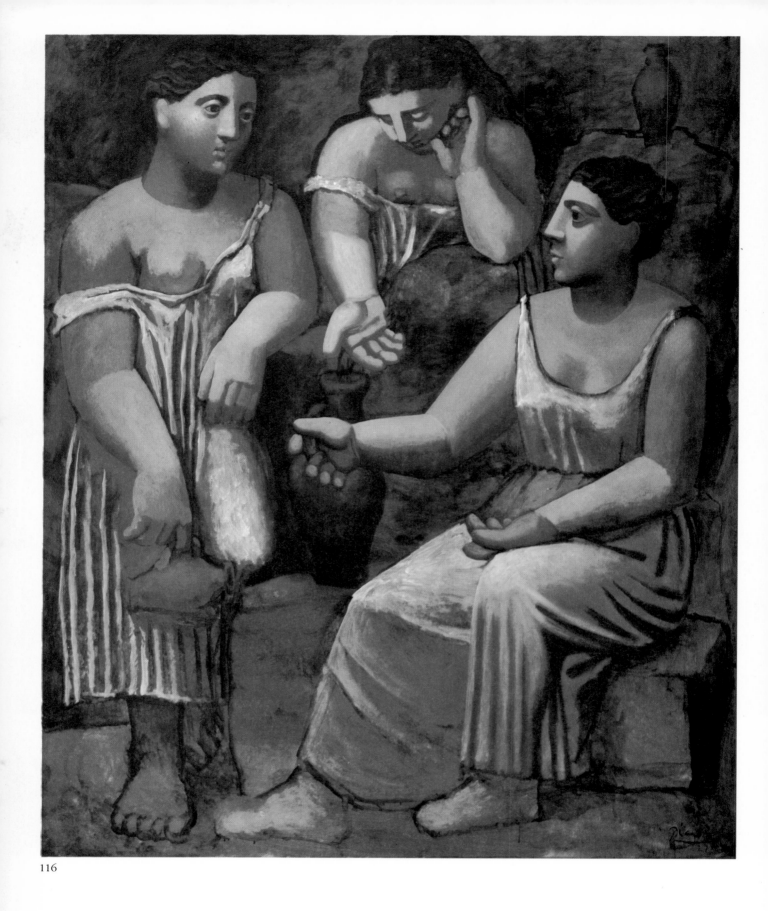

116

116. **Tres mujeres en la fuente.** *Fontainebleau, verano de 1921.*
Al mismo tiempo que pinta los Tres músicos *(pintura plana), el artista ejecuta*
esta obra en la que todo es volumen y relieve.

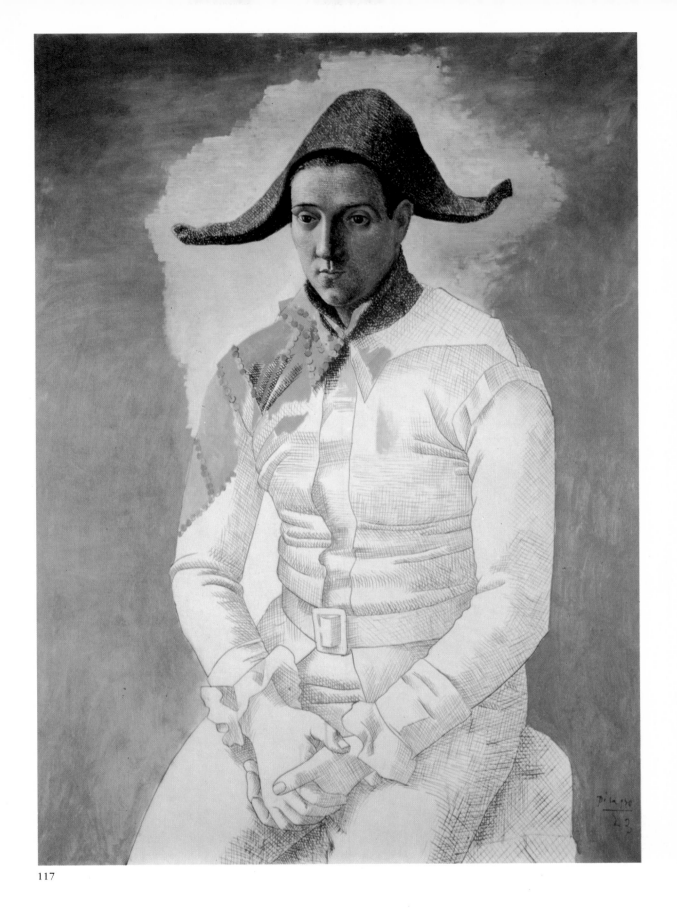

117

117. **Arlequín.** *París, 1923.*
Pocos saben que el modelo de los tres arlequines más célebres de 1923 es el pintor Jacint Salvadó. Éste es el que, en homenaje al autor, fue colgado durante unas semanas en el Louvre, en sustitución de La Gioconda.

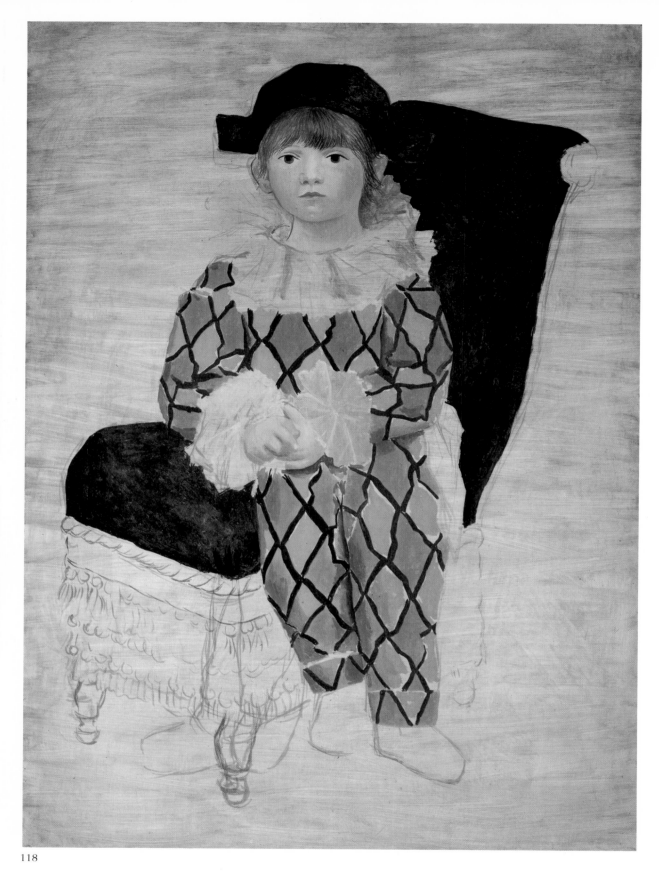

118

118. **Pablo, vestido de arlequín.** *París, 1924.*
Es el hijo del pintor, al que, para distinguirlo de su padre, los franceses llamaron Paulo.

119. **Copa y paquete de tabaco.** *París, 1924.*
El cubismo adopta formas muy diversas antes de desaparecer...

120. **Taller con una cabeza de yeso.** *Juan-les-Pins (Provenza), verano de 1925.*
Las escapadas al Mediterráneo incrementan en el artista el gusto por los colores...

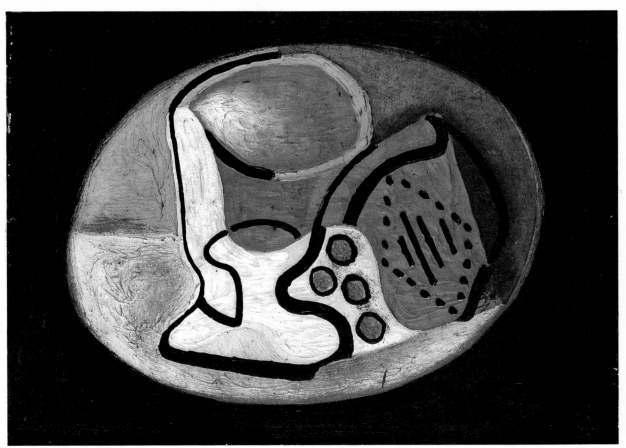

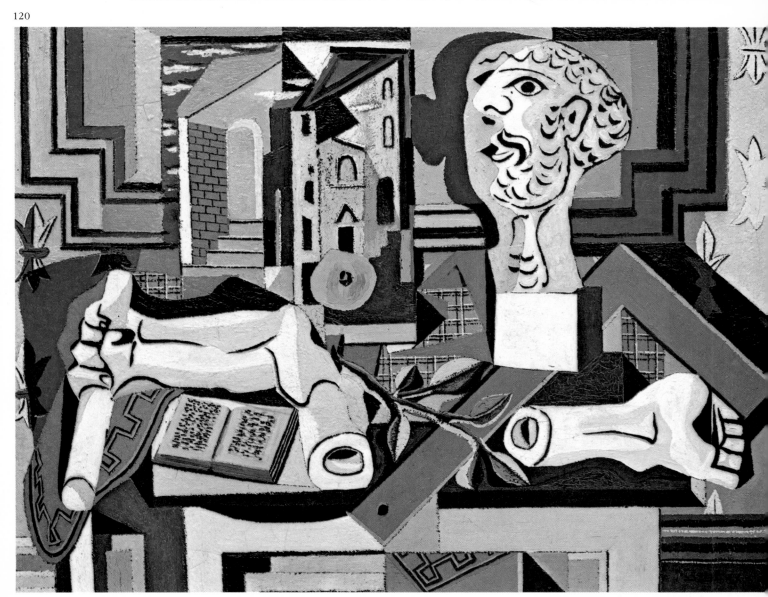

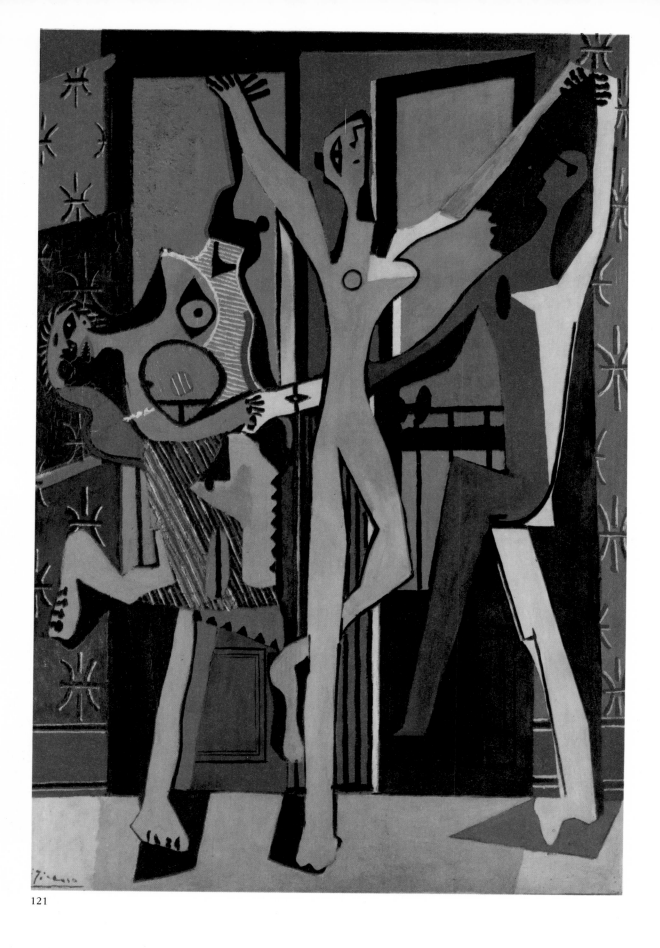

121

121. **La danza.** *París, 1925.*
 Después del período de obras más bien agradables, ésta sorprende por sus acentos
 sincopados, casi feroces...

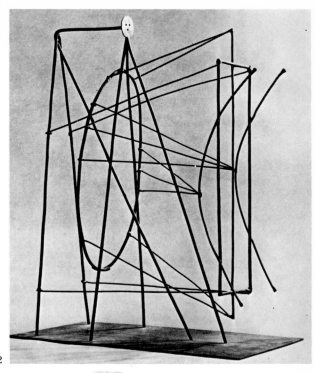

122

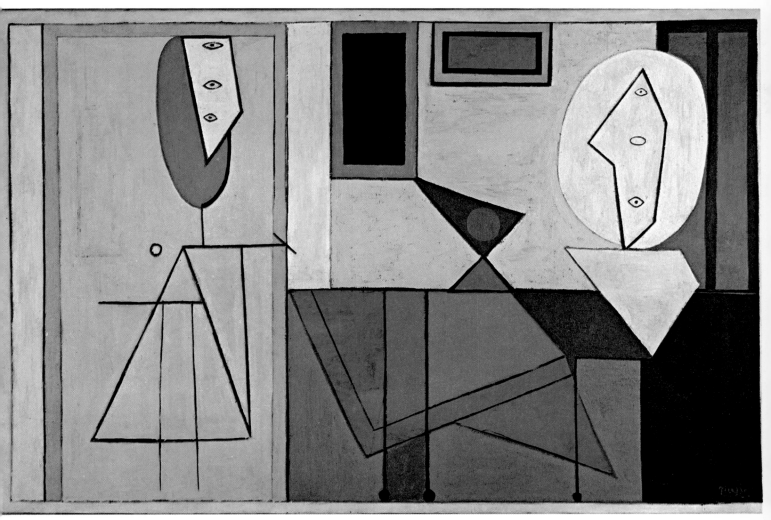

123

122. **Construcción de alambre** (proyecto de maqueta para el monumento a Guillaume Apollinaire). París, 1928.
Apollinaire representaba la vanguardia, y el monumento que su amigo concibe para él es el más avanzado posible.

123. **El estudio.** París, 1927-1928.
Cubismo plano, pero también lenguaje cifrado a través de un posible busto y una posible figura con tres ojos.

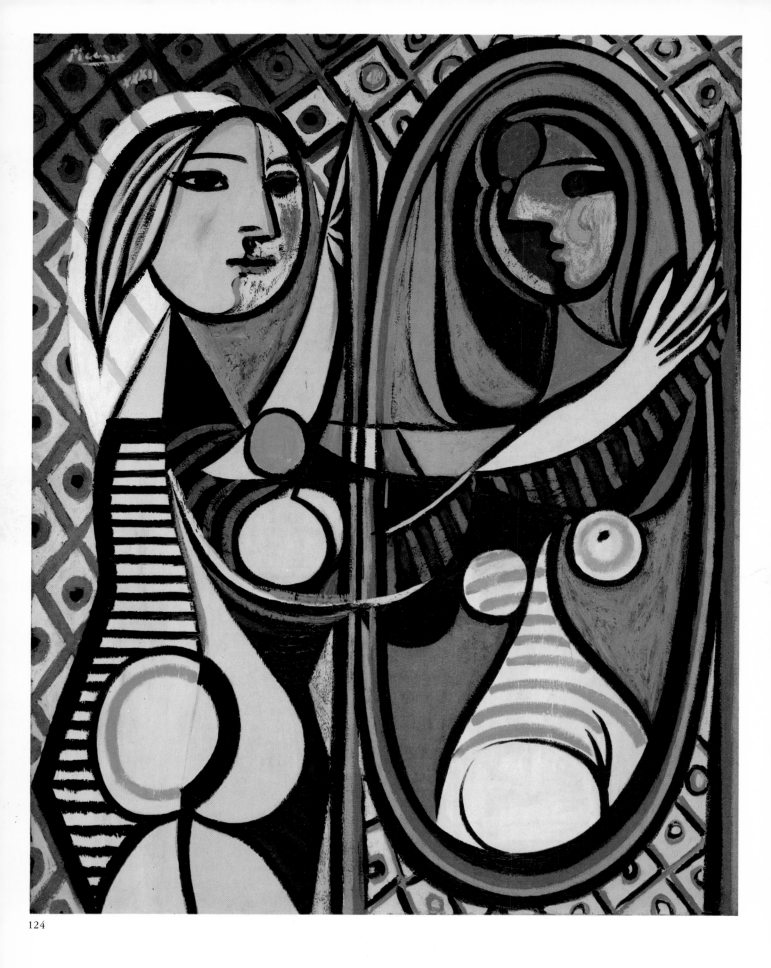

124

124. **Muchacha ante el espejo.** *Boisgeloup, marzo de 1932.*
Tal vez aquí hay influencias de la técnica de los vitrales, pero el predominio de
las curvas nos obliga a incluir la obra en la época curvista.

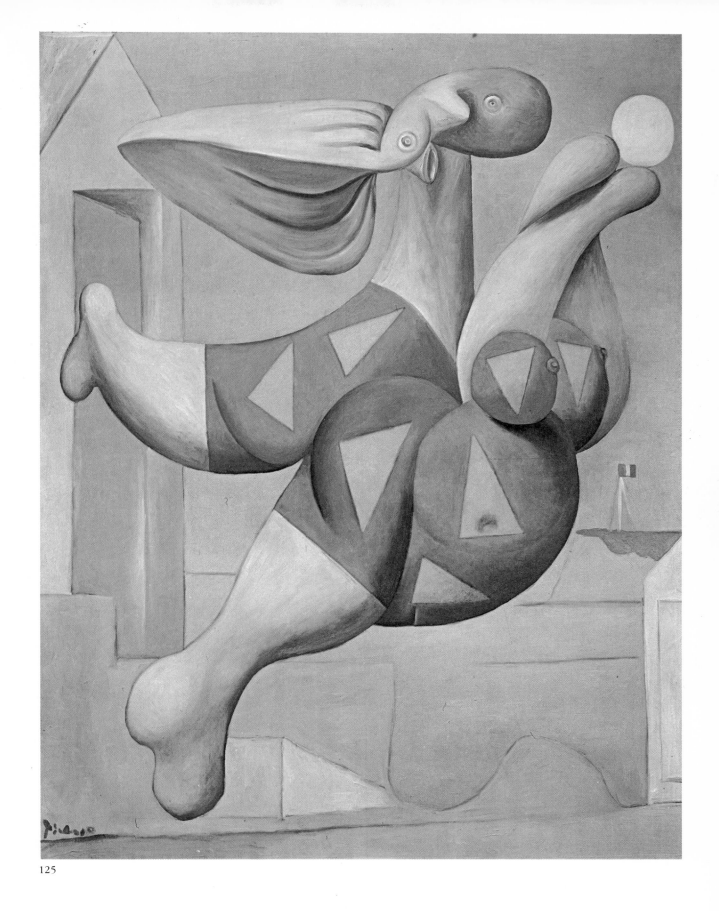

125

125. **Bañista jugando a la pelota.** *Boisgeloup, agosto de 1932.*
Picasso traslada su poder mimético al objeto que representa. Así, esta bañista parece, toda ella, contagiada de la forma esférica de la pelota con la que juega.

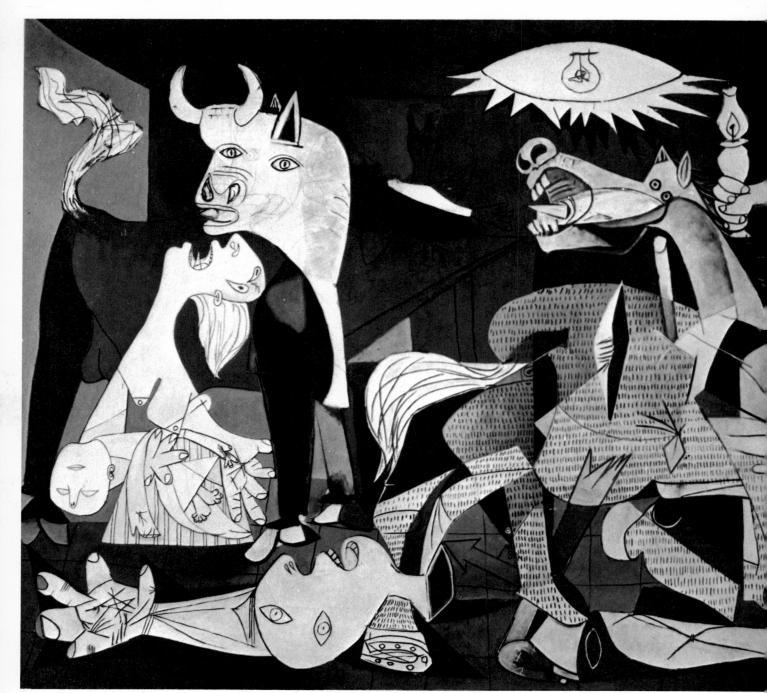

126

126. **_Guernica._** _París, 1937._
_Síntesis de las etapas anteriores del artista, con predominio del cubismo y del
expresionismo, pero también con una ráfaga épica totalmente inédita._

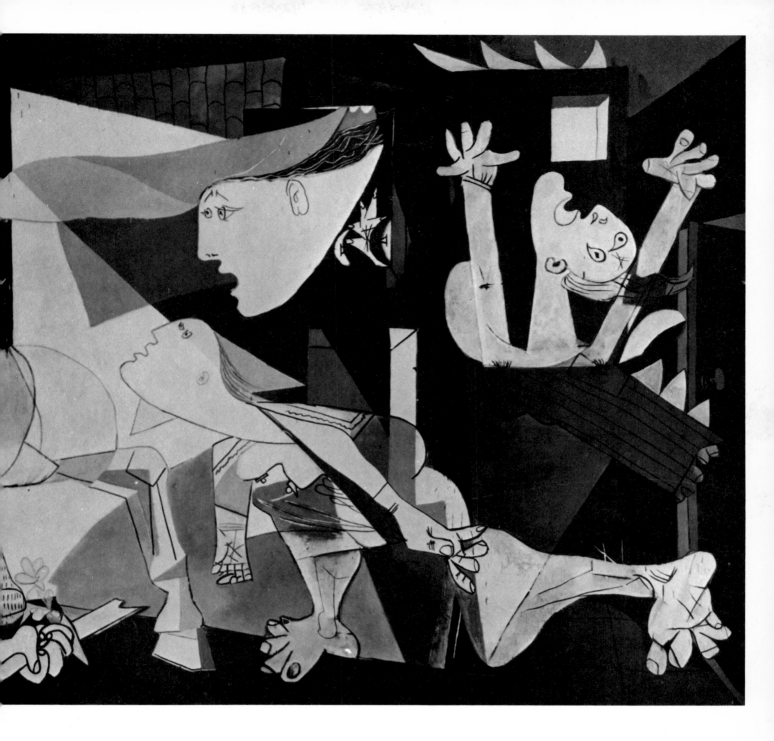

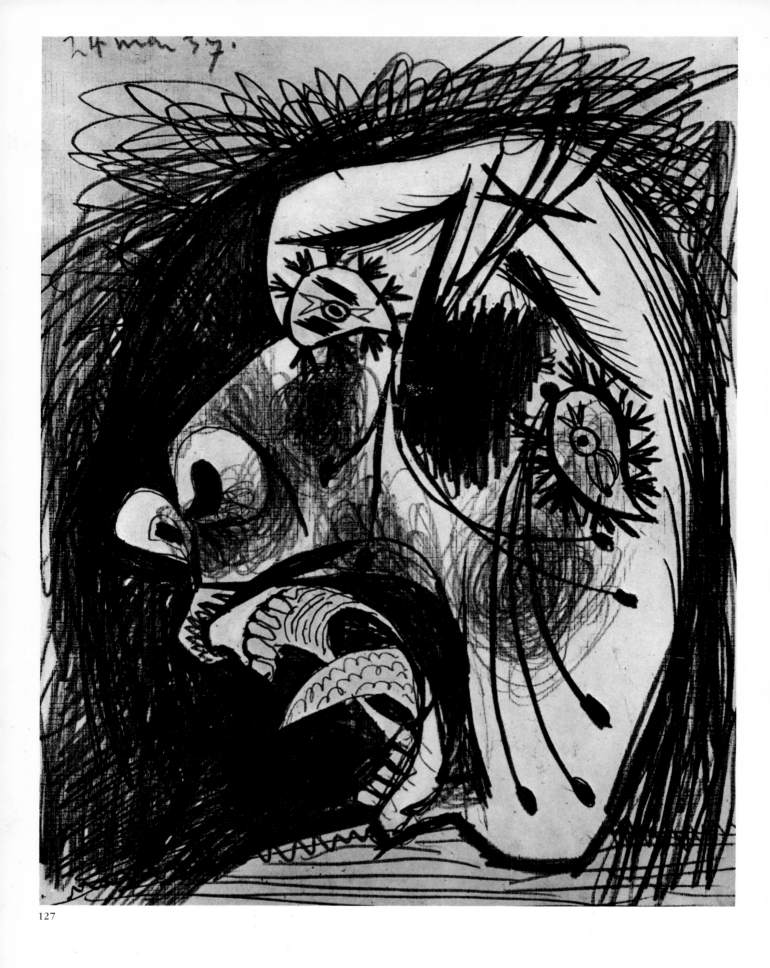

127

127. **Cabeza de mujer llorando.** *París, 24 de mayo de 1937.*
*Contemporánea de la ejecución del Guernica, esta cabeza contiene algunos
elementos dislocados que pronto se enseñorearán de la obra de Picasso.*

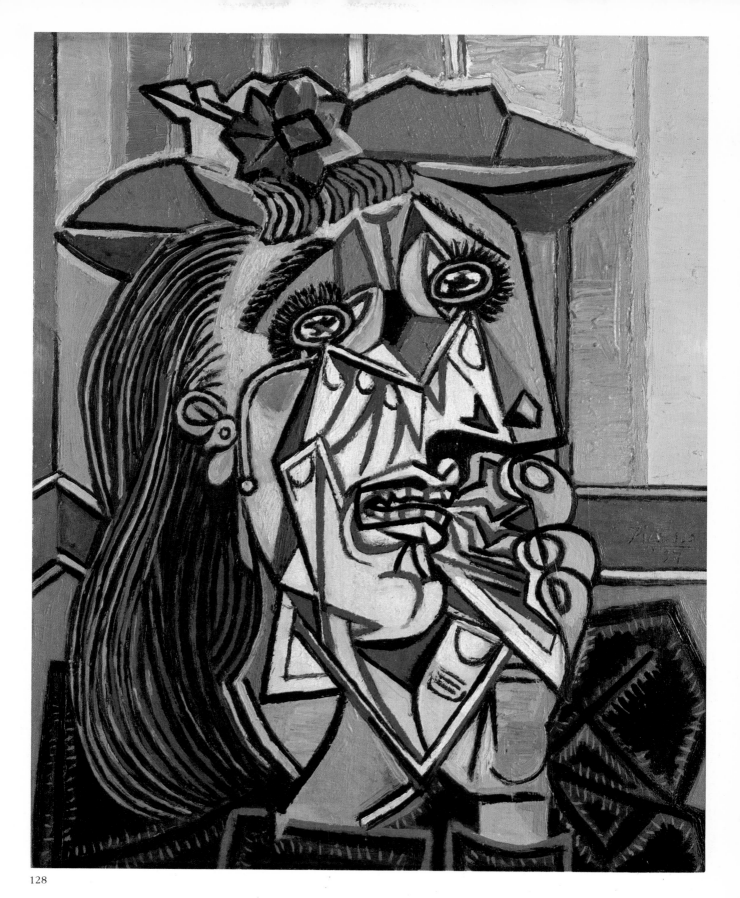

128

128. **Mujer llorando.** *París, octubre de 1937.*
Posterior a la ejecución del Guernica, en esta cabeza en la que los ojos se han convertido en barquitas a punto de naufragar, estallan todos los colores que la sobriedad del Guernica nos había ocultado.

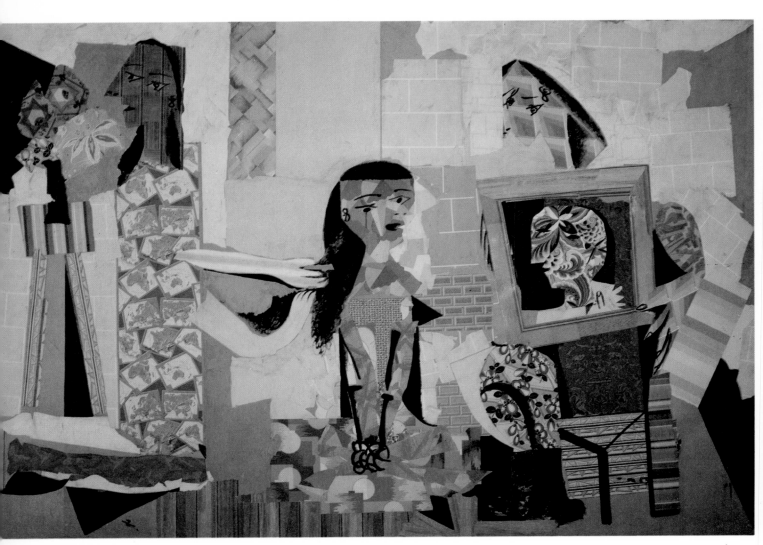

129. **El taller de la modista.** *París, primavera de 1938.*
La vivacidad del color y la vivacidad de los papiers collés *(eliminados en el*
Guernica), *parecen reconstruir un universo feliz...*

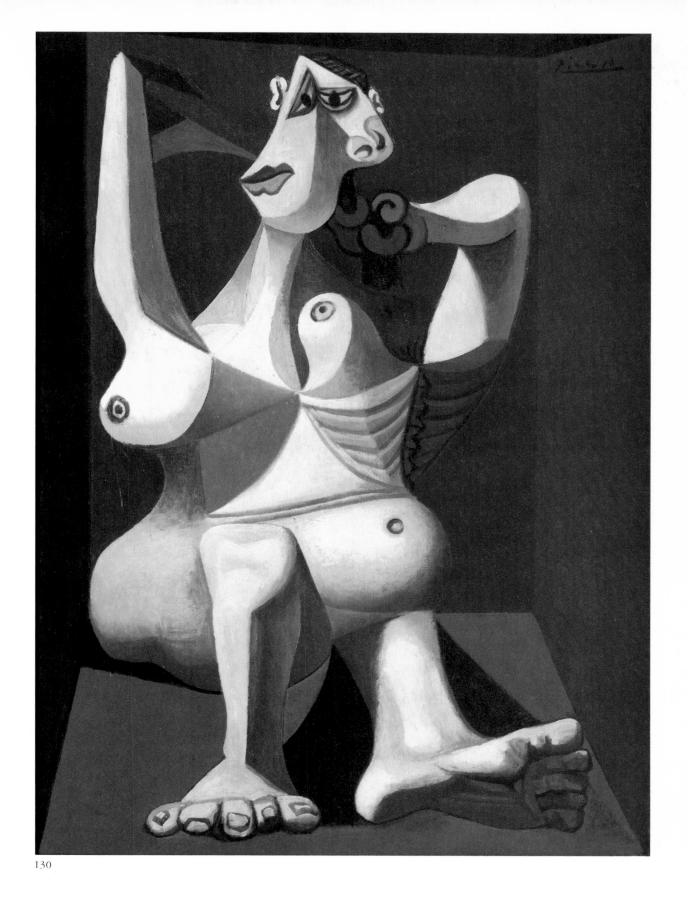

130

130.	**Mujer peinándose.** *Royan, junio de 1940.*
	La guerra ha estallado y la visión del mundo que nos ofrece el artista parece
	condicionada por aquel espejo horripilante.

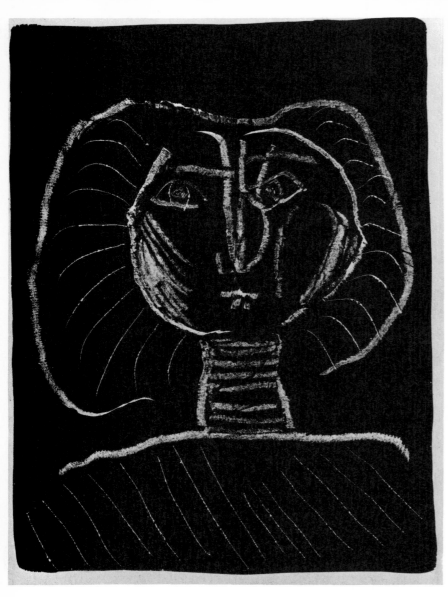

131. **_Cabeza estilizada de mujer sobre fondo negro._**
Noviembre de 1945.
El artista consigue remontar el curso del tiempo y hacer que emerja su fondo ancestral, su visión primitiva de las cosas.

132. **_El toro._** _Diciembre de 1945._
La exploración del pasado va unida al «redescubrimiento» del toro, presente en todas las culturas mediterráneas.

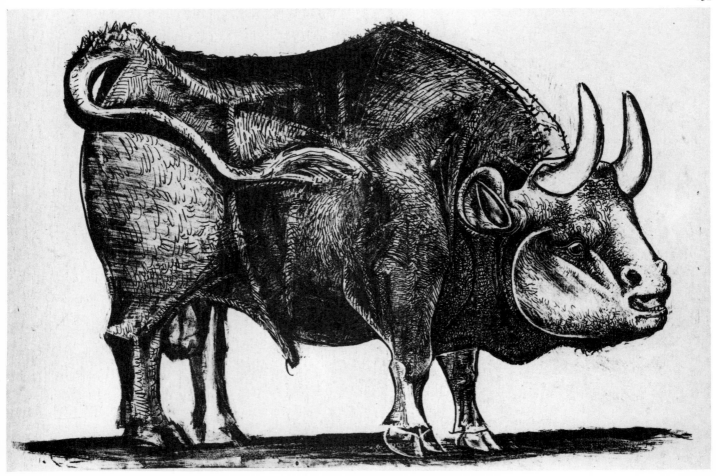

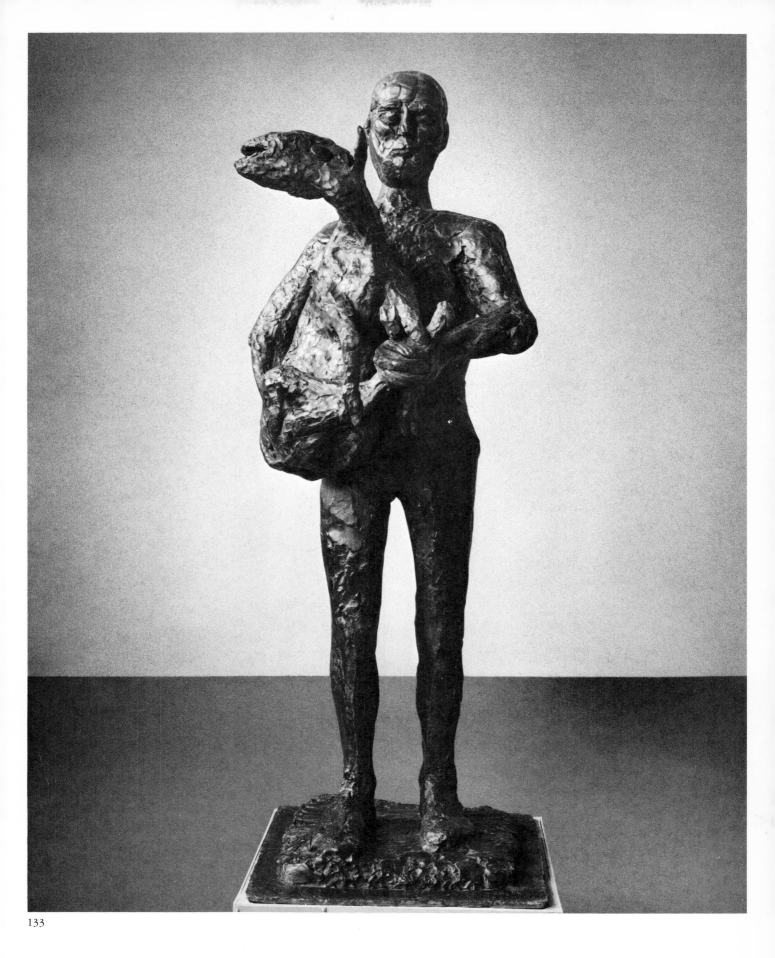

133

133. **El hombre del cabrito.** *París, 1944.*
El «primitivismo» de la escultura nos lleva al primitivismo de la escena...

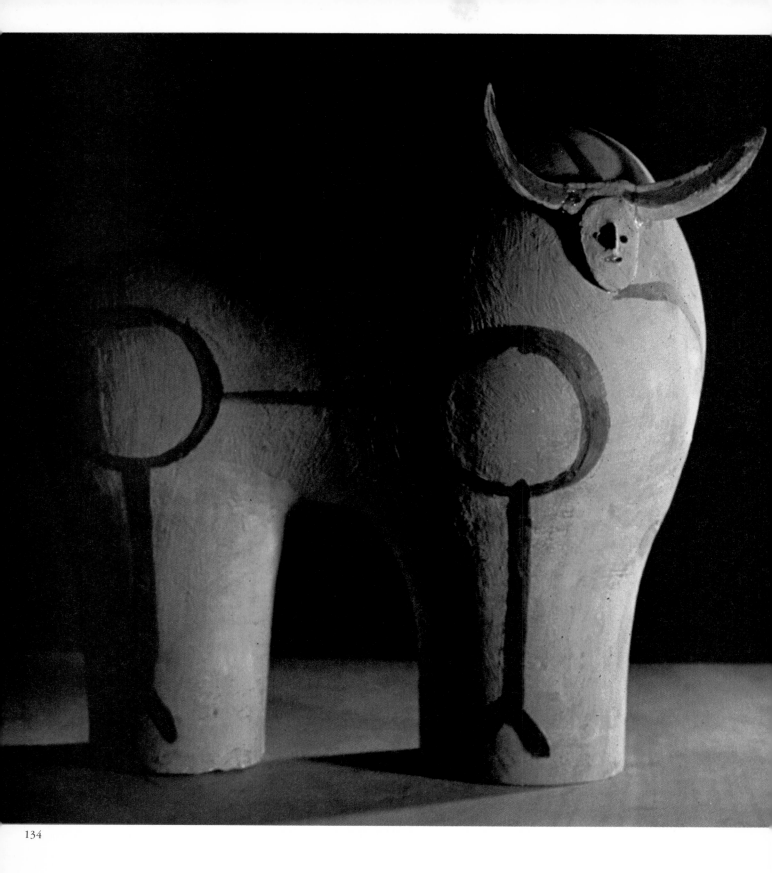

134

134. **Toro.** *Vallauris, 1947.*
Real y fantasmal, pavoroso y familiar, próximo y lejano, la «mesura» del toro ha aprehendido toda la desmesura del sueño.

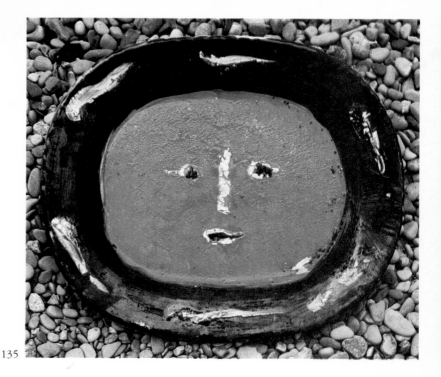

135

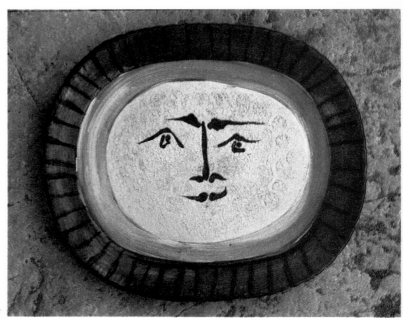

136

137

135 a 137. **Platos.** *Vallauris, 1947-1948.*
Las variaciones picassianas se
ejercitan en este momento sobre la
cerámica y parecen inagotables.

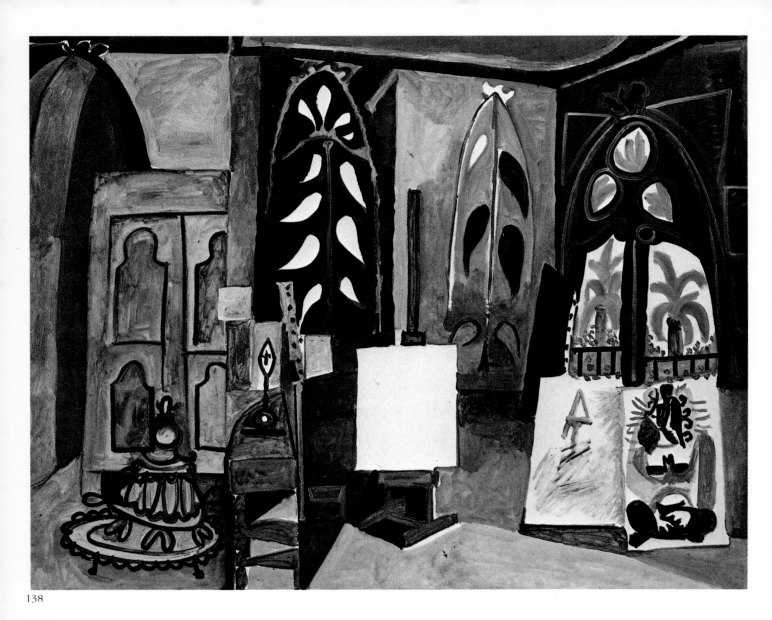

138

138. **El taller de Cannes.** *Cannes, marzo de 1956.*
 *¿Quién vive en esta estancia? La tela virgen que vemos en el centro es una
 posibilidad abierta al futuro...*

139. **Las Meninas** *(conjunto). Cannes, 4 de septiembre de 1957.*
 *¿Pueden meterse todos los personajes de la representación velazqueña en una
 pequeña composición? ¿Cómo resolver, en el lenguaje pictórico actual, una obra
 como aquélla?*

140. **Las Meninas** *(Infanta Margarita María). Cannes, 28 de agosto de 1957.*
 *La gracia de la infanta bien puede resolverse a través de la gracia de la
 pincelada...*

141. **Las Meninas** *(conjunto sin Velázquez ni Mari-Bárbola).
 Cannes, 17 de noviembre de 1957.*
 ¿Puede el ritmo solo resolver el problema de la representación velazqueña?

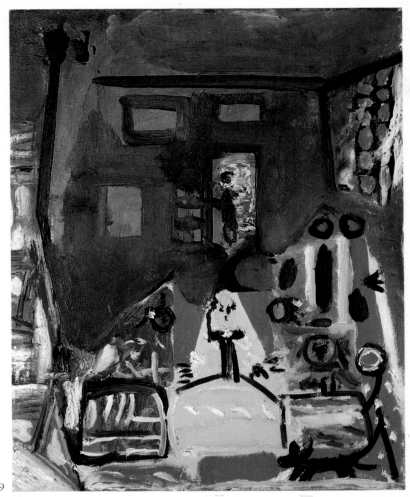

139

140

141

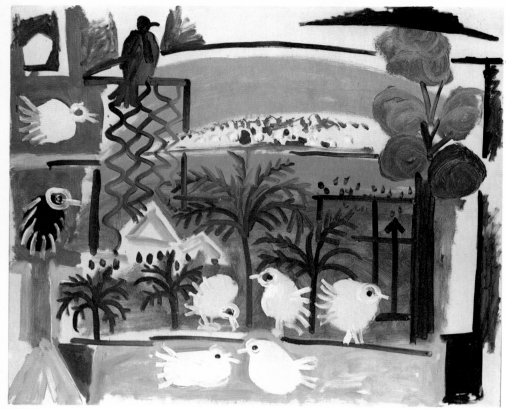

142

143

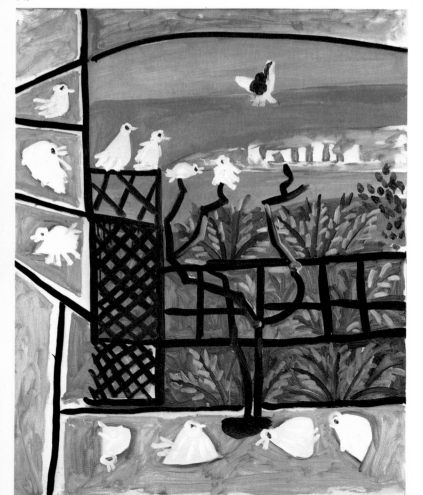

142. **Las Meninas** *(Las palomas, 1).*
Cannes, 6 de septiembre de 1957.
El mundo de fuera viene a
distraernos de los problemas excesivos
que nos planteaba la interpretación
de la obra de Velázquez.

143. **Las Meninas** *(Las palomas, 5).*
Cannes, 7 de septiembre de 1957.
El mundo mineral (tierra-mar), el
mundo vegetal (arboledas) y el mundo
animal (palomas) tienen, a menudo,
facultades terapéuticas.

144. **Las Meninas** *(Isabel de Velasco).*
Cannes, 30 de diciembre de 1957.
Justamente antes de concluir el año,
Las Meninas se despiden a través del
gesto pueril y reconciliador de una de
ellas.

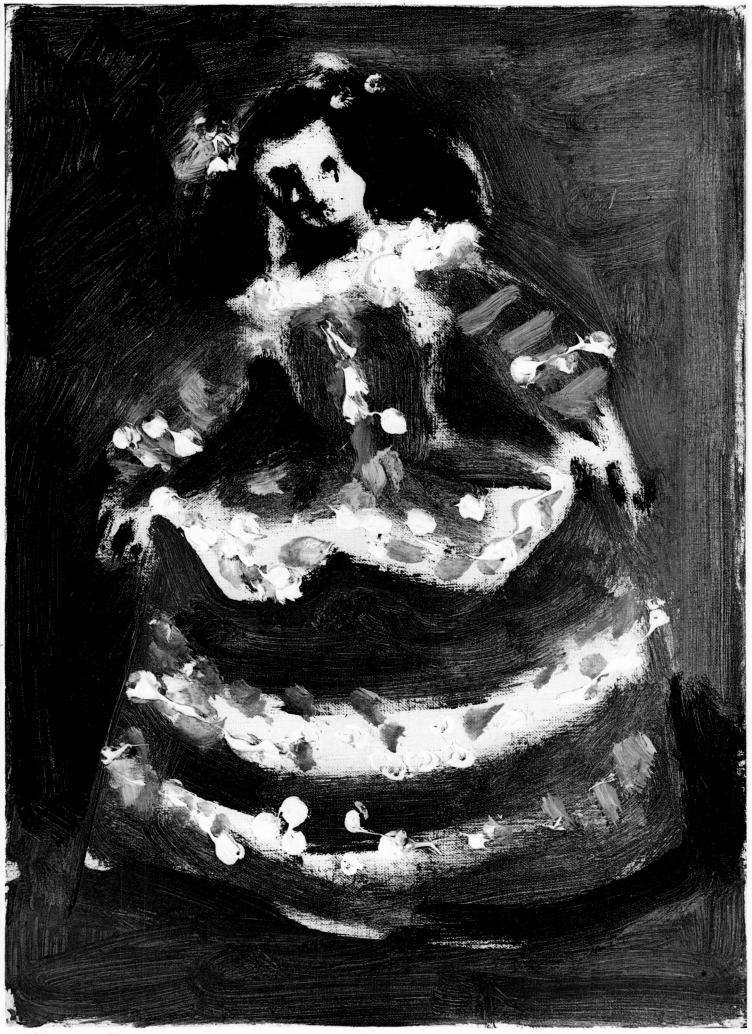

144

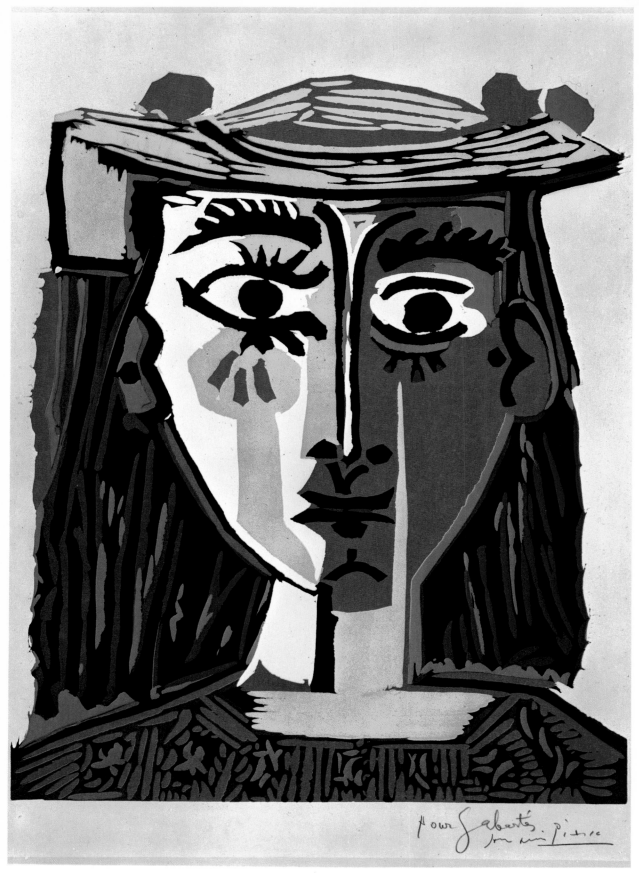

145. **Busto de mujer con sombrero.** *1962.*
 *El cuchillo y la gubia saben abrir surcos decididos y decisivos para obtener de
 una plancha de linóleo todas las posibilidades expresivas.*

146. **Le déjeuner sur l'herbe según Manet.** *Vauvenargues, marzo-agosto de 1960.*
 ¿Manet? ¿Picasso? ¿Dónde empiezan los personajes y dónde acaba la naturaleza?

147. **Aguatinta.** *Mougins, 25 de mayo de 1968.*
 *Es uno de los 347 grabados ejecutados por Picasso entre el 16 de marzo y el
 5 de octubre de 1968, en los que la técnica se une al misterio de la composición.*

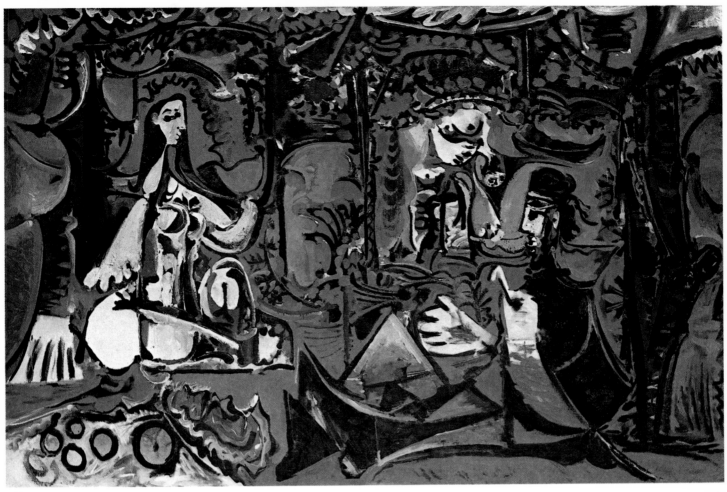

146

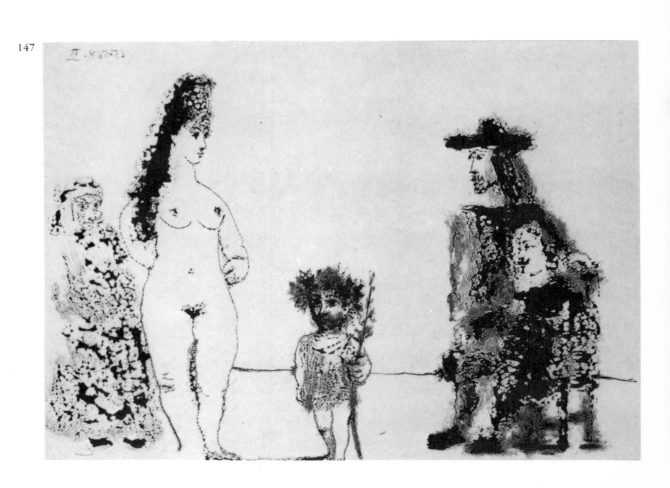

147

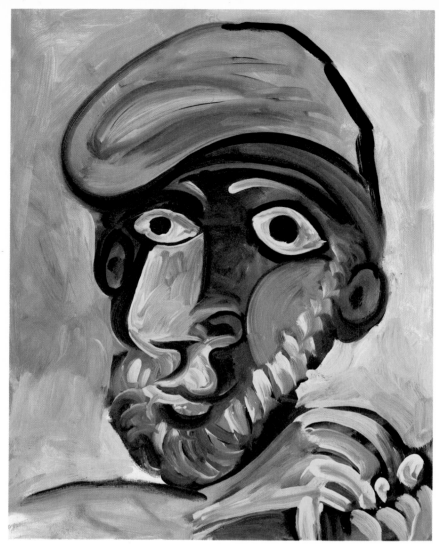

148

148. **Cabeza de hombre.** *Mougins, 9 de julio de 1971.*
Una de las últimas plasmaciones de un catalán con «barretina»...

149. **Personaje.** *Mougins, 19 de enero de 1972.*
El pincel parece querer ser más rápido que el pensamiento, tan rápido como el ojo mismo...

150. **Cabeza de hombre.** *Mougins, 30 de abril de 1972.*
Los personajes se van haciendo estrafalarios o grotescos.

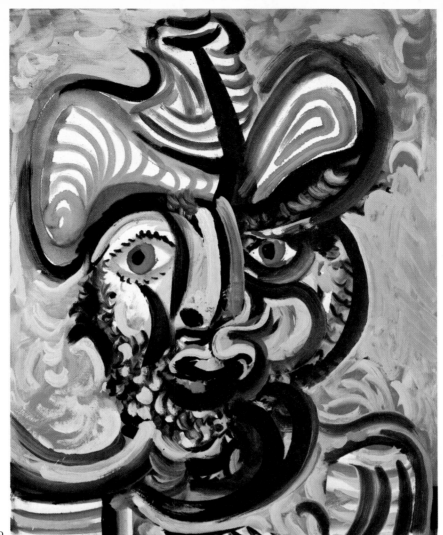

149

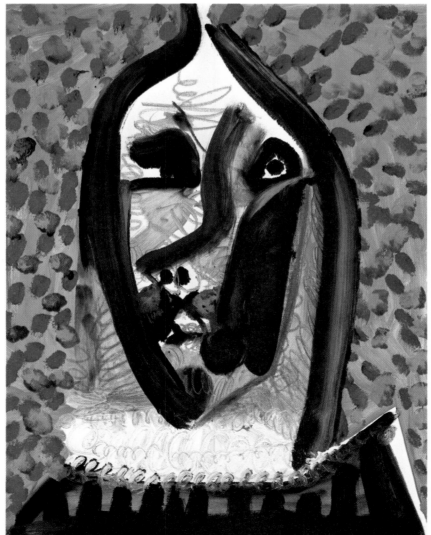

150

ÍNDICE DE ILUSTRACIONES

52. **Casagemas, desnudo.**
Barcelona, 1904.
Pluma y lápiz azul, 13,3 × 9 cm.
Col. particular, Barcelona.

53. **El loco.**
Barcelona, 1904.
Acuarela azul sobre papel de embalaje,
86 × 36 cm.
Museo Picasso, Barcelona.

54. **La comida frugal.**
París, septiembre de 1904.
Aguafuerte sobre plancha de zinc,
50,9 × 41 cm.
Tirada a cargo de Picasso, en 1904, de
quince o veinte ejemplares. Existe una
segunda tirada de 250 ejemplares a cargo
de Vollard.

55. **Retrato de Suzanne Bloch.**
París, 1904.
Óleo sobre tela, 65 × 54 cm.
Museo de Arte, São Paulo.

56. **Mujer recogida.**
París, 1904.
Acuarela sobre papel, 27 × 36,8 cm.
The Museum of Modern Art, Nueva York.

57. **La mujer del cuervo** (primera
versión).
París, 1904.
Gouache y pastel, 60,5 × 45,5 cm.
Col. particular, París.

58. **Mujer dormida** (Meditación).
París, otoño de 1904.
Pluma y acuarela, 36,8 × 27 cm.
Col. Mrs. Bertram Smith, Nueva York.

59. **Familia de acróbatas con un
mono.**
París, 1905.
Tinta china, gouache, acuarela y pastel
sobre cartón, 104 × 75 cm.
Göteborgs Kunstmuseum, Göteborg.

60. **Familia de saltimbanquis.**
París, 1905.
Tinta china y acuarela sobre papel,
24 × 30,5 cm.
The Baltimore Museum of Art, Cone
Collection.

61. **Mono sentado.**
París, 1905.
Pluma y acuarela, 49,5 × 31,6 cm.
The Baltimore Museum of Art, Cone
Collection.

62. **El muchacho del perro.**
París, 1905.
Gouache, 57 × 41 cm.
Museo del Ermitage, Leningrado.

63. **Doble esbozo para «El equilibrista
de la bola».**
París, 1905.
Gouache.
Desconocemos las dimensiones.
Museo del Ermitage, Leningrado.

64. **El equilibrista de la bola.**
París, 1905.
Óleo sobre tela, 147 × 95 cm.
Museo de Bellas Artes Puschkin, Moscú.

65. **Organista ambulante, de pie.**
París, 1905.
Tinta china sobre papel, 16 × 12 cm.
Herederos del artista.

66. **Amazona encima de un caballo.**
París, 1905.
Gouache sobre cartón, 60 × 79 cm.
Herederos del artista.

67. **Familia de acróbatas.**
París, 1905.
Gouache sobre cartón, 51,2 × 61,2 cm.
Museo de Bellas Artes Puschkin, Moscú.

68. **Una barca en un canal.**
Shoorldam, 1905.
Pluma y acuarela sobre papel,
12,5 × 18,5 cm.
Musée Picasso, París.

69. **El muchacho de la pipa.**
París, 1905.
Óleo sobre tela, 100 × 81,3 cm.
Col. Mr. and Mrs. John Hay Whitney,
Nueva York.

70. **La mujer del abanico.**
París, 1905.
Óleo sobre tela, 99 × 81,3 cm.
The National Gallery of Art,
Washington, D.C.,
donación W. Averell Harriman Foundation.

71. **Muchacho y caballo.**
París, 1906.
Acuarela sobre papel montado sobre
madera, 50 × 32 cm.
The Tate Gallery, Londres.

72. **Esbozo para «La Arcadia».**
París, primavera de 1906.
Dibujo a lápiz, 29,2 × 44,5 cm.
Col. Walter P. Chrysler, Nueva York.

73. **El aseo.**
Gósol, primavera-verano de 1906.
Óleo sobre tela, 151 × 99 cm.
Albright-Knox Art Gallery, Buffalo.

74. **Fernande montada en un mulo.**
Gósol, primavera-verano de 1906.
Óleo sobre tabla, 30 × 21 cm.
Herederos del artista.

75. **Bodegón con porrón.**
Gósol, primavera-verano de 1906.
Óleo sobre tela, 38,5 × 56 cm.
Museo del Ermitage, Leningrado.

76. **La mujer de los panes.**
Gósol, primavera-verano de 1906.
Óleo sobre tela, 100 × 69,8 cm.
The Philadelphia Museum of Art, donación
de Charles E. Ingersoll.

77. **Fernande, con pañuelo de cabeza.**
Gósol, primavera-verano de 1906.
Carboncillo y gouache sobre papel,
66 × 49,5 cm.
Virginia Museum of Fine Arts, Collection
T. Catesby Jones.

78. **Joven gosolano con «barretina».**
Gósol, primavera-verano de 1906.
Gouache y acuarela sobre papel,
61,5 × 48 cm.
Göteborgs Kunstmuseum, Göteborg.

79. **Gran desnudo de pie.**
Gósol, primavera-verano de 1906.
Óleo sobre tela, 153 × 94 cm.
Col. Mr. and Mrs. William Paley, Nueva
York.

80. **Retrato de Gertrude Stein.**
París, primavera-verano de 1906.
Óleo sobre tela, 100 × 81,3 cm.
The Metropolitan Museum of Art, Nueva
York, legado de Gertrude Stein.

81. **Autorretrato con la paleta en la
mano.**
París, verano-otoño de 1906.
Óleo sobre tela, 92 × 73 cm.
The Philadelphia Museum of Art,
Col. E. A. Gallatin.

82. **Estudio para «Dos mujeres
enlazadas».**
París, verano-otoño de 1906.
Acuarela y tinta sobre papel,
21,2 × 13,5 cm.
Col. Herbert Liesenfeld, Düsseldorf.

83. **Cabeza de medio perfil izquierdo.**
París, otoño de 1906.
Óleo sobre tela, 27 × 19 cm.
Herederos del artista.

84. **Dos mujeres desnudas.**
París, otoño-invierno de 1906.
Óleo sobre tela, 151,3 × 93 cm.
The Museum of Modern Art, Nueva York.

85. **Busto de mujer con los ojos
cerrados.**
París, primavera de 1907.
Óleo, sobre tela, 61 × 46 cm.
Museo del Ermitage, Leningrado.

86. **Torso de mujer de medio perfil
izquierdo.**
París, primavera-verano de 1907.
Óleo sobre tela, 81 × 60 cm.
Col. Berggruen, París.

87. **Una de las «señoritas».**
París, primavera-verano de 1907.
Óleo sobre tela, 119 × 93 cm.
Galerie Beyeler, Basilea.

88. **Busto de una «señorita».**
París, verano de 1907.
Óleo sobre tela, 65 × 58 cm.
Musée National d'Art Moderne, París.

89. **Las señoritas de la calle de
Avinyó.**
París, primavera-verano de 1907.
Óleo sobre tela, 244 × 233,7 cm.
The Museum of Modern Art, Nueva York.

90. **Paisaje con dos figuras.**
¿París?, verano de 1908.
Óleo sobre tela, 58 × 72 cm.
Musée Picasso, París.

91. **Bañista.**
París, invierno de 1908-1909.
Óleo sobre tela, 130 × 97 cm.
Col. Mrs. Bertram Smith, Nueva York.

92. **Pan y frutero sobre una mesa.**
París, principios de 1909.
Óleo sobre tela, 164 × 132,5 cm.
Kunstmuseum, Basilea.

93. **Retrato de Fernande.**
Horta de Ebro, verano de 1909.
Óleo sobre tela, 61 × 42 cm.
Kunstsammlung Nordheim-Westfalen,
Düsseldorf.

94. **El estanque de Horta.**
Horta de Ebro, verano de 1909.
Óleo sobre tela, 81 × 65 cm.
Col. particular, París.

95. **Muchacha con mandolina.**
París, principios de 1910.
Óleo sobre tela, 100,3 × 73,6 cm.
The Museum of Modern Art, Nueva York,
legado de Nelson A. Rockefeller.

96. **El guitarrista.**
Cadaqués, verano de 1910.
Óleo sobre tela, 100 × 73 cm.
Musée National d'Art Moderne, París.

97. **Retrato de Kahnweiler.**
París, otoño de 1910.
Óleo sobre tela, 100,6 × 72,8 cm.
The Art Institute of Chicago, donación de
Mrs. Gilbert W. Chapman.

98. **Paisaje de Céret.**
Céret, verano de 1911.
Óleo sobre tela, 65 × 50 cm.
The Solomon R. Guggenheim Museum,
Nueva York.

99. **El guitarrón.**
París, principios de 1912.
Chapa de metal y alambre,
77,5 × 35 × 19,3 cm.
The Museum of Modern Art, Nueva York.

100. **El violín** (Jolie Eva).
Céret, primavera de 1912.
Óleo sobre tela, 81 × 60 cm.
Staatsgalerie, Stuttgart.

101. **Bodegón de la silla de mimbre.**
París, mayo de 1912.
Collage al óleo, hule y papel sobre tela
(ovalada), enmarcada con cordón,
27 × 35 cm.
Musée Picasso, París.

102. **Nuestro futuro está en el aire.**
París, primavera de 1912.
Óleo sobre tela (ovalada), 38 × 55,2 cm.
Col. Mr. and Mrs. Leigh B. Block, Chicago.

103. **Botella de «Vieux Marc».**
Céret, 1913.
Dibujo y papeles enganchados,
62,5 × 47 cm.
Musée National d'Art Moderne, París.

104. **Guitarra.**
Céret, primavera de 1913.
Carboncillo, lápiz, tinta y papel
enganchado, 66,3 × 49,5 cm.
The Museum of Modern Art, Nueva York,
legado de Nelson A. Rockefeller.

105. **Cabeza.**
París o Céret, principios de 1913.
Carboncillo y papel enganchado sobre
cartón, 41 × 32 cm.
Col. particular, Londres.

106. **Mujer en camisón.**
París, otoño de 1913.
Óleo sobre tela, 148 × 99 cm.
Col. Mr. and Mrs. Victor W. Ganz, Nueva
York.

107. **Retrato de muchacha.**
Avignon, verano de 1914.
Óleo sobre tela, 130 × 97 cm.
Musée National d'Art Moderne, Centre
National d'Art et de Culture Georges
Pompidou, París.

108. **Arlequín.**
París, finales de 1915.
Óleo sobre tela, 183,5 × 105,1 cm.
The Museum of Modern Art, Nueva York.

109. **Manola, puntillista.**
Barcelona, 1917.
Óleo sobre tela, 118 × 89 cm.
Museo Picasso, Barcelona.

110. **Arlequín de Barcelona.**
Barcelona, 1917.
Óleo sobre tela, 116 × 90 cm.
Museo Picasso, Barcelona.

111. **Las bañistas.**
Biarritz, verano de 1918.
Óleo sobre tela, 26,3 × 21,7 cm.
Musée Picasso, París.

112. **Campesinos durmiendo.**
París, 1919.
Gouache, acuarela y lápiz, 31,1 × 48,9 cm.
The Museum of Modern Art, Nueva York.

113. **Mujer sentada.**
París, 1920.
Óleo sobre tela, 92 × 65 cm.
Musée Picasso, París.

114. **Tres músicos.**
Fontainebleau, verano de 1921.
Óleo sobre tela, 200,7 × 222,9 cm.
The Museum of Modern Art, Nueva York.

115. **Retrato de Igor Stravinsky.**
París, 24 de mayo de 1920.
Lápiz sobre papel gris, 62 × 48,5 cm.
Musée Picasso, París.

116. **Tres mujeres en la fuente.**
Fontainebleau, verano de 1921.
Óleo sobre tela, 203,9 × 174 cm.
The Museum of Modern Art, Nueva York.

117. **Arlequín** (Retrato del pintor Jacint
Salvadó).
París, 1923.
Óleo sobre tela, 130 × 97 cm.
Musée National d'Art Moderne, Centre
National d'Art et Culture Georges
Pompidou, París.

118. **Pablo, vestido de arlequín.**
París, 1924.
Óleo sobre tela, 130 × 97,5 cm.
Musée Picasso, París.

119. **Copa y paquete de tabaco.**
París, 1924.
Óleo sobre tela, 16 × 22 cm.
Museo Picasso, Barcelona.

120. **Taller con una cabeza de yeso.**
Juan-les-Pins, verano de 1925.
Óleo sobre tela, 98,1 × 131,2 cm.
The Museum of Modern Art, Nueva York.

121. **La danza.**
París, junio de 1925.
Óleo sobre tela, 215 × 142 cm.
The Tate Gallery, Londres.

122. **Construcción de alambre.**
(proyecto de maqueta para el monumento
a Guillaume Apollinaire).
París, final de 1928.
Alambre, 50,5 × 40,8 × 18,5 cm.
Musée Picasso, París.

123. **El estudio.**
París, invierno de 1927-1928.
Óleo sobre tela, 149,9 × 231,2 cm.
The Museum of Modern Art, Nueva York,
donación de Walter P. Chrysler, Jr.

124. **Muchacha ante el espejo.**
Boisgeloup, 14 de marzo de 1932.
Óleo sobre tela, 162,3 × 130,2 cm.
The Museum of Modern Art, Nueva York,
donación de Mrs. Simon Guggenheim.

125. **Bañista jugando a la pelota.**
Boisgeloup, 30 de agosto de 1932.
Óleo sobre tela, 146,2 × 114,6 cm.
Col. particular.

126. **Guernica.**
París, 1 de mayo - 4 de junio de 1937.
Óleo sobre tela, 349,3 × 776,6 cm.
En préstamo en The Museum of Modern
Art, Nueva York.

127. **Cabeza de mujer llorando.**
París, 24 de mayo de 1937.
Dibujo a lápiz sobre papel, 29 × 23 cm.

128. **Mujer llorando.**
París, 26 de octubre de 1937.
Óleo sobre tela, 60 × 49 cm.
Col. particular, Inglaterra.

129. **El taller de la modista** (cartón para
tapiz).
París, primavera de 1938.
Óleo y papel enganchado sobre tela,
299 × 448 cm.
Musée Picasso, París.

130. **Mujer peinándose.**
Royan, junio de 1940.
Óleo sobre tela, 130 × 97 cm.
Col. Mrs. Bertram Smith, Nueva York.

131. **Cabeza estilizada de mujer sobre
fondo negro.**
Noviembre de 1945.
Litografía, 32,5 × 25 cm.

132. **El toro.**
Diciembre de 1945.
Litografía, 1.er estado, 33,5 × 51,5 cm.

133. **El hombre del cabrito.**
París, 1944.
Bronce, 220 × 78 × 72 cm.
The Philadelphia Museum of Art, donación
de R. Sturgis y Marion B. F. Ingersoll.

134. **Toro.**
Vallauris, 1947.
Cerámica.
Fondo rosado de tierra, 37 × 23 × 37 cm.
Musée Picasso, Antibes (Francia).

135. **Plato.**
12 de abril de 1948.
Cerámica.
Rostro pintado en relieve sobre fondo
rugoso, 31 × 37 cm.

136. **Plato rectangular.**
29 de octubre de 1947.
Cerámica.
Rostro pintado en relieve sobre fondo
azul, 38,5 × 31 cm.
Musée Picasso, Antibes (Francia).

137. **Plato.**
1947.
Cerámica.
Rostro pintado, 32 × 38 cm.

138. **El taller de Cannes.**
Cannes, 30 de marzo de 1956.
Óleo sobre tela, 114 × 146 cm.
Musée Picasso, París.

139. **Las Meninas** (conjunto).
Cannes, 4 de septiembre de 1957.
Óleo sobre tela, 46 × 37,5 cm.
Museo Picasso, Barcelona.

140. **Las Meninas**
(Infanta Margarita María).
Cannes, 28 de agosto de 1957.
Óleo sobre tela, 18 × 14 cm.
Museo Picasso, Barcelona.

141. **Las Meninas** (conjunto sin
Velázquez ni Mari-Bárbola).
Cannes, 17 de noviembre de 1957.
Óleo sobre tela, 35 × 27 cm.
Museo Picasso, Barcelona.

142. **Las Meninas** (Las palomas, 1).
Cannes, 6 de septiembre de 1957.
Óleo sobre tela, 80 × 100 cm.
Museo Picasso, Barcelona.

143. **Las Meninas** (Las palomas, 5).
Cannes, 7 de septiembre de 1957.
Óleo sobre tela, 100 × 80 cm.
Museo Picasso, Barcelona.

144. **Las Meninas** (Isabel de Velasco).
Cannes, 30 de diciembre de 1957.
Óleo sobre tela, 33 × 24 cm.
Museo Picasso, Barcelona.

145. **Busto de mujer con sombrero.**
1962.
Linóleum en colores, 63,5 × 52,5 cm.
Muso Picasso, Barcelona.

146. **Le déjeuner sur l'herbe según
Manet.**
Vauvenargues, marzo-agosto de 1960.
Óleo sobre tela, 129 × 195 cm.
Musée Picasso, París.

147. **Aguatinta.**
Mougins, 25 de mayo de 1968.
Plancha 111 de la *Serie 347*, 23,5 × 33 cm.

148. **Cabeza de hombre.**
Mougins, 9 de julio de 1971.
Óleo sobre tela, 81 × 65 cm.

149. **Personaje.**
Mougins, 19 de enero de 1972.
Óleo sobre tela, 100 × 81 cm.

150. **Cabeza de hombre.**
Mougins, 30 de abril de 1972.
Óleo sobre tela, 81 × 65 cm.